寫給
時代的話

草間彌生 × 圓點執念

Yayoi
Kusama

目錄

統整／鈴木布美子

二〇一二年十一月六日、二十二日、二十八日／於草間彌生工作室進行訪談

二〇一二年十二月十七日／電子郵件訪談

前言

未知的世界就此蔓延開來。

親眼目睹奇幻世界所誕生的美好視野，至今我的內心依舊棲息於宇宙之間。

一同見證生命所誕生的感動吧！

即使處於這個混雜、問題叢生的亂世之中，仍可發現每個人將希望寄託在歷史、文化與藝術之中。真心期待各位能看見人類生命力所產生的光輝。從今以後，我會投注更大的心力，一輩子繼續在藝術領域奮鬥。希望每個人都能和我一樣，抱持著相同的心情，克服每天的難關，勇敢地生存下去。

即便面臨人生的終點，我還是會持續埋首於藝術創作，不分晝夜全心全意投入。藝術就是我的全部人生，希望各位能透過本書發掘草間藝術的一切、長年所貫徹的人生態度，以及我尋求真理的光輝。從寫給時代的話，汲取我的藝術思想，將它當成我要傳遞給各位的重要訊息。這麼一來，我經年累月的努力也會獲得回報。

在此將本書獻給所有熱愛藝術的讀者。

草間彌生

第一章

藝術

當世界把我逼到絕境後，

畫畫是我唯一的呼吸，

站在遠離藝術的角度，

用最原始的本能作畫。

「我靈魂的經歷與奮鬥」《藝術生活》，一九七五年十一月

小時候，總是在思考死亡這件事。父母的爭吵，讓我感覺很不安，也找不到可以傾訴心事的對象。

當時母親非常後悔生下我，跟她發生爭執時，也讓我面臨極大的精神壓力，進而產生幻覺，只好求助精神科醫師。

某日我看到桌布的紅色花紋，在轉移視線後，居然發現無論是天花板、玻璃窗、柱子都出現一模一樣的花紋，整個房間都是，甚至連我的身體也充滿花紋。在當時，我產生「自我消融」（Self Obliteration）的感覺。

在這種充滿痛苦的環境下成長，畫畫是唯一讓我感到幸福的時刻。無論悲傷或寂寞，只要畫畫就能平復我那難過的心情；肚子痛、身體不適的時候，畫畫就能撫平我的痛楚。有時候待在病房裡，身體會因為不舒服到快要倒下，但很不可思議地，只要來到工作室提起畫筆，立刻恢復精神，還能一鼓作氣地完成一幅畫。

當我在畫畫或是製作雕塑作品的小世界裡，也替自己的內心找到容身之處。我完全無法想像少了創作的人生會變成怎樣，即使投胎轉世，我還是想當一位前衛藝術家。

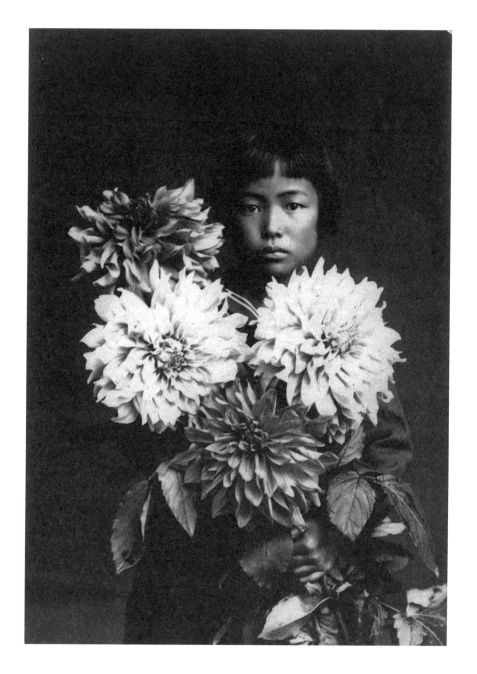

草間彌生 10 歲的時候
1939 年 ©YAYOI KUSAMA

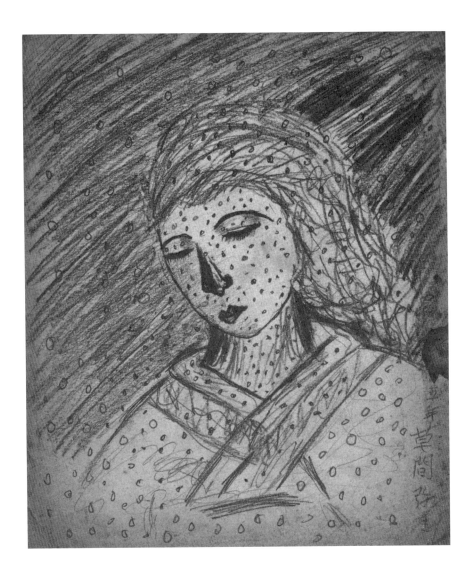

無題
母親肖像
1939 年 24.8 × 22.5 cm 紙、鉛筆 作者收藏
©YAYOI KUSAMA

我們每個人都是圓點，
不能因時間的流轉遷移、時代的推進，
讓自己的存在感完全消失，忘記自我的本質。

《草間彌生 Driving Image》

大家都叫我圓點女王，我從小時候就不斷地畫著圓點。如果沒有不斷不斷地複製、增殖大量的圓點、藉此肯定自我生存的價值，內心生病的我，很可能早就自殺了。

內心傳達對「永恆之愛」的憧憬。

相較於平面、靜態的圓形，圓點則是無限大且具立體感的，圓點也是富有生命的，包括月亮、太陽與星星都是數億顆的圓點之一，這是我最主要的哲學思想。希望能透過圓點帶來和平，並且從

現在的我相當崇拜「無限」的世界，看到浩瀚無窮的宇宙，散發出神秘光芒，內心不禁湧現深切的感動。

圓點將持續繁殖，向世人傳達我的訊息。即使在我死後，只要我的足跡能廣及深淵，延綿不絕地傳遞給後代的人們，這便是至高的幸福。從今天到明天、明天到後天，我想透過日積月累的努力，喚起人們的感動。

「無限的網」所表現的是自我生命、宇宙以及我的思想，都是無限的概念。

二〇〇九年，艾肯的訪談內容[1]

「無限的網」（Infinity Net）誕生於紐約，我當時畫了太多的網點，覺得有些疲憊，在迷迷糊糊狀態中，讓這些點點從畫布延伸到桌子，再延伸到地板上。這時我才察覺到自己也被大量的點點包覆，成為網子裡的其中一個網點。

一大早起床，我發現從天花板到地板，房裡的一切都變成網點，正覺得奇怪並走向窗邊，無論是窗戶或外頭的景色，也全都覆蓋上一整片的網子。當我伸手想要取下網子時，沒想到手上的網子纏住我全身。嚇了一跳，身體一邊顫抖著，同時察覺到自己不過是這廣大浩瀚宇宙中的一份子而已，我想當時應該是產生幻覺了。

從那天開始，我從早到晚不斷地描繪白色網狀圖，複製並放大成三十三呎的大小，網點畫已經超出畫布的範圍，佈滿整個房子。以無限的形式覆蓋於網點之中，然後沒有限度地複製增生，而我們就住在網狀的前端。

我們得在這之中找到希望，才能思考如何度過明天，「無限的網」是如此神秘的存在。

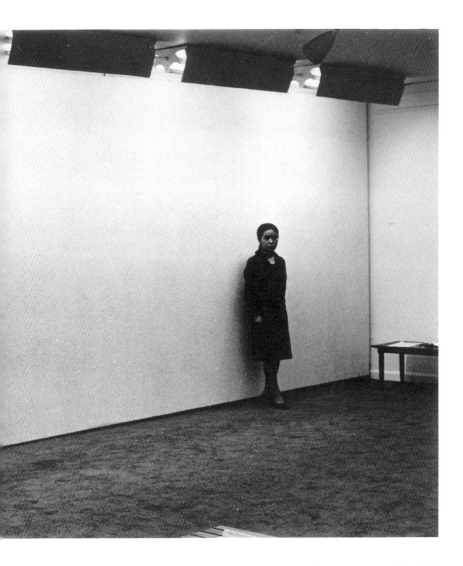

於斯蒂芬・羅迪（Stephen Radich）畫廊，草間
站在長約 10 公尺「無限之網」的作品前。
1961 年
© YAYOI KUSAMA

註釋 1：

艾肯（Doug Aitken）：美國現代藝術家（一九六八～），以多螢幕（multi-screen）作品而聞名，並且積極採訪同年代的藝術家。著有專訪集《Broken Screen Expanding the Image, Breaking the Narrative 26 Conversations With Doug Aitken》（二〇〇六年）。

我要在影像消失前，趕緊紀錄。

畫畫是為了將眼前所見的光景殘影，留存下來。

小時候，我常帶著素描本四處玩耍，家裡是經營育苗及採種，附近有一個小地方是堇花花圃。某天，我坐在堇花的花叢中，沒想到下一秒，一株株的堇花看起來像是帶有個性表情的人臉，開始對我講話，聲音還愈來愈大，我的耳朵甚至能感到疼痛。明明只有人類才會說話，這群堇花卻開口對我講話，當時嚇到雙腳顫抖，完全不知該如何是好。

還有另外一個經驗，記得某天夕陽西下、天色微暗之際，我在鄉間小路眺望遠方的山頭，突然發現山稜線的附近，射出各種顏色的光芒，看起來極為閃耀。為何會有這樣的體驗，目睹這樣的情景？我自己也摸不著頭緒。

每當發生奇怪不可思議的現象時，我就會立刻飛奔回家，把所看到的景象畫在素描本上，當我專注在畫畫上，彷若置身另一個世界。我有好幾本將出現在眼前的幻覺實光，描繪下來的畫冊，透過畫畫撫平當時震驚與恐懼的心情，這便是我開始畫畫的原點。

南瓜是十分可愛討喜的植物，

帶有強烈的野性和詼諧氣息，

可恣意地吸引別人的目光。

《有關南瓜》二〇一〇年

不管你從哪個角度看南瓜，他看起來都非常逗趣，我每次觀察南瓜時，都會有新的發現。南瓜的造型討喜可愛，圓胖毫無修飾的大肚子、加上強大的精神安定感，這些都是吸引我的原因。

當我抱起南瓜時，便會想起遙遠孩提時代的記憶。我的心有好幾次，都因南瓜獲得救贖，在過往內心困苦的日子裡，南瓜總能撫慰我的心靈。

第一次見到南瓜是在小學時期，某天在爺爺所經營的採種場玩耍時，看到開在小路上的黃色花朵與碩大果實，接著再將視線移到後方，發現一顆顆跟人頭一樣大的南瓜。伸手從草叢裡摘下南瓜，沒想到南瓜就像是有生命的形體，開始跟我說話。

在京都學習繪畫時，也經常畫南瓜，有時候為了畫一顆南瓜，可以花費我一整個月的時間。我在畫畫前會先打坐冥想，以求人與南瓜的精神合一，拋棄所有的雜念，專注在一顆南瓜上頭。也會不惜犧牲睡眠時間，連附著於南瓜突起表皮下的薄皮細部，也要傾注全力描繪。

南瓜是我的人生伴侶。正因為對南瓜抱持著特殊的情感，才能一直一直地描繪南瓜。

創作！創作！持續創作！

全心投入藝術表現。

我將這樣的過程，稱之為 "Obliterate"，

也就是「消融」。

《無限的網　草間彌生自傳》

我極度憎恨暴力與戰爭，人類為了杜絕這些事情的發生，做了不少的努力。然而很遺憾地，暴力、戰爭依舊存在於這個世上。我認為，人類之所以會想跟他人爭鬥，起因是男性的陰莖特徵。對我而言，陰莖就是與暴力連結的恐怖對象。

透過持續製作陰莖造型的作品，來撫平內心的恐懼感，像是製作大量的陰莖造型軟雕塑[*2]，試著躺在中間，原本是極為恐怖的，結果卻變成一種可笑而有趣的東西。我反反覆覆製作了不計其數的陰莖作品。

在我長年的創作生涯中，「自我消融」是個人最感興趣的主題。例如將全身畫滿圓點，四周的環境也佈滿圓點，像這樣持續複製相同的圓點，自我的存在感就會融入於創作表現中，這就是「自我消融」的形式。

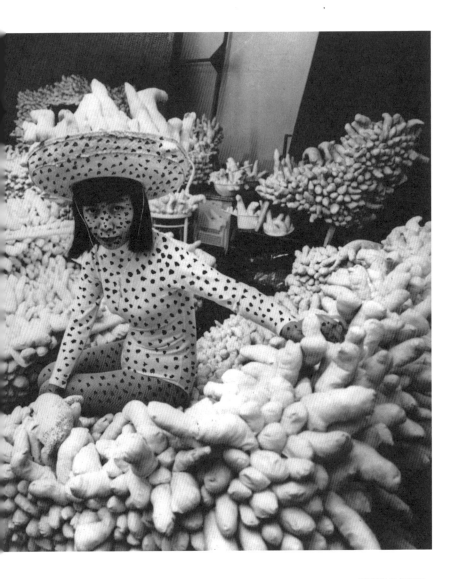

「草間的生活環境」
1963 年照片拼貼
© YAYOI KUSAMA

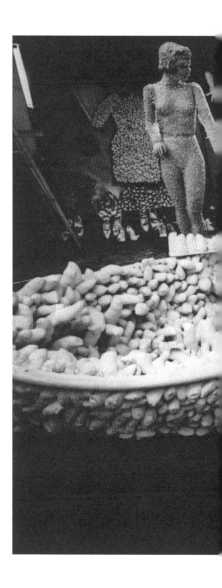

註釋 2：

軟雕塑（Soft Sculpture）：並非使用石頭、金屬、木材等傳統雕刻素材，而是以布、橡膠等柔軟素材所製成的立體作品。

六〇年代開始，克萊斯‧歐登柏格（Claes Oldenburg）等藝術家首度採用此方式，擴展以往的雕刻概念，這些作品大多

會因重力或空氣（風）而改變型態。

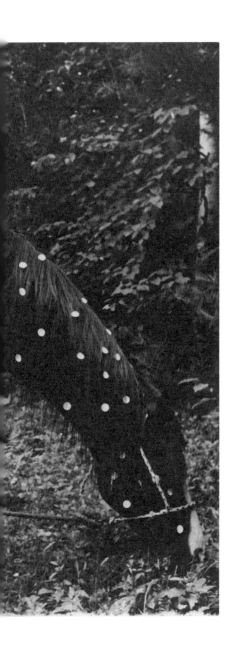

無題
Happening「草間的自我消融 Horse Play」
1967 年攝於美國 Woodstock
© YAYOI KUSAMA

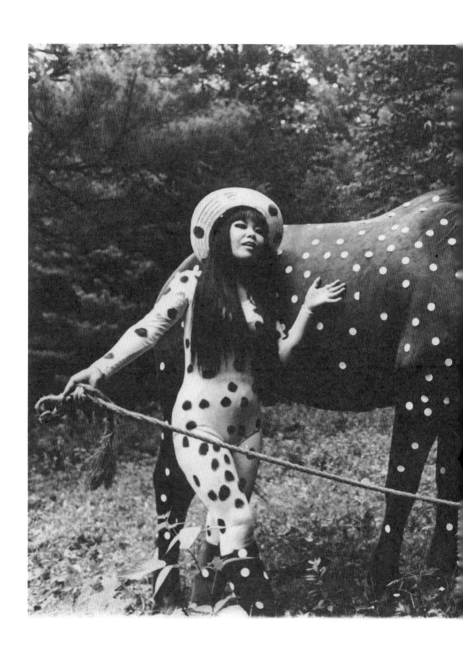

我不受他人的影響，
始終堅持著自己的藝術方向。

出自 《Dossier》 二〇一二年專訪

我的工作室裡總是冠蓋雲集，擠滿各界人士，包括來自世界各地的報社、出版社、電視台等，在此進行專訪或拍攝工作。每天的生活十分繁忙，即使這樣，我也不浪費任何一分鐘，全心投入於藝術創作，並讓精神、氣力保持在高昂的最佳狀態。

我認為自己所從事的藝術工作，在藝術歷史的定位中是正確的。在藝術的領域中，別的藝術家嘗試的創作，我可能早一步在五年、十年，甚至是一百年前就已經做過，因此我不需要模仿他人。

我的藝術創作相當忙碌，沒有空間也沒有多餘的時間受他人影響，時間是很寶貴的，甚至連談戀愛的時間都沒有。

有些藝術家的創作人生，常會有猶疑不定的時期，回顧我身為藝術家的漫長人生，並未遇過心中產生不確定感的時候，每天的生活就是反覆運用哲學與思考，堅信身為藝術家的特質，抱持著熱情與感動持續地創作著。

我要對無窮無盡的神祕宇宙表示尊敬之意，期盼展現人類美好的一面，並祈求愛與和平。在面臨死亡之前，以更為高深宏觀的角度，努力提升藝術的精神層面。

無論是造型藝術創作，
或是撰寫小說與詩，
都是我尋求真理的方式。

《無限的網　草間彌生自傳》

對我而言，無論是藝術或文字的表現，在本質上都是相同的，作為開拓未知精神領域的手法，兩者都很重要。無論是在哪一個領域，我的目標都是站在前衛頂尖的位置。

當我在美國進行創作活動時，都是用英文交談，並以英文的角度來思考，自言自語的時候也是一樣。之後回到日本，重新接觸長久以來未曾使用過的日文，包括用日文撰寫小說與詩，藉此發掘造型藝術以外的全新面貌。

人之生死、愛之存在、以及宇宙萬物難以解釋的現象與神秘，我想要探索背後未知世界的謎，因而透過語言來加以表現，經由日文的文學作品，創造出更高層級的精神層面。

與藝術相同，語言會不斷在腦中產生各種意象，我的第一本小說《曼哈頓企圖自殺慣犯》（マンハッタン自殺未遂常習犯）只花了三個禮拜就完成了。

它們不只是單純的鞋子或包包，
而是我的藝術表現。

出自《New York Magazine》二〇一二年專訪

我也是時尚設計師，從十幾歲開始便為自己設計服裝，紐約的流行精品店也有販售我所設計的服裝。二○一二年，與時尚龍頭品牌 Louis Vuitton 合作[*3]，在世界各國的 Louis Vuitton，販售「草間時尚」的相關商品。在世界各地的 Louis Vuitton 據點，皆能看見草間之名的品牌，讓人大感驚艷。

Louis Vuitton 的品牌藝術總監 Marc Jacobs[*4] 相當喜愛我的作品，當初是他主動向我提出合作的邀請，Marc Jacobs 是位天分極佳的天才設計師。此外，他跟我一樣，對於創作抱持著真摯的態度。即便我對時尚抱持著「獨自」的想法，Louis Vuitton 也保證會尊重我的創作，因而答應此次的合作。

很多人認為透過設計來販售鞋子與包包，只是為了商業利益，但這些鞋子或包包並非只是單純的商品，而是我的藝術表現，代表我跟 Louis Vuitton 的哲學和思想，展現生存於世的理想型態、以及對於美好人生的讚頌。正因為有明確的概念與訊息，Louis Vuitton 才會受到眾人的喜愛。我所設計的商品，蘊含人類的生存態度，如果各位能從中了解我想表達的意涵，那將會是我最大的喜悅。

註釋 3：與時尚品牌 Louis Vuitton 合作：二〇一二年，草間彌生開始在西班牙馬德里的索菲亞王后國家藝術中心博物館（Museo Nacional Centro de Arte Reina Sofía），舉辦「YAYOI KUSAMA」歐美巡迴回顧展，Louis Vuitton 擔任贊助的角色。該展於倫敦泰德美術館（Tate Modern）展覽時，倫敦的龐德街精品店與草間合作，舉辦作品特別展，發表最具代表性的圓點、網狀、南瓜等圖案的 Louis Vuitton X YAYOI KUSAMA 合作商品。

註釋 4：Marc Jacobs 為美國時尚設計師（一九六三～），一九八六年創立個人同名品牌 Marc Jacobs，並於一九九七年開始擔任 Louis Vuitton 的品牌藝術總監。

無題
草間自己設計的服裝
1951 年左右
© YAYOI KUSAMA

連前來看展的安迪・沃荷也不禁大力稱讚，

WOW!fantastic!

一九六三年十二月，我在紐約的葛楚‧史坦畫廊（Gertrude Stein Gallery）舉辦個展「積聚—千舟連翩 One Thousand Boats Show」[*5]，這是我個人首次的裝置藝術展。實體大小的白色船體，其表面塞滿無數的白色軟陽具，天花板與牆面的周圍，則貼滿九百九十九張白色船體裝載陽具的海報。

安迪很明顯是模仿了我「積聚—千舟連翩 One Thousand Boats Show」的表現手法。

當時安迪‧沃荷也來看展，三年後他在紐約的李歐‧卡斯杜里畫廊（Leo Castelli Gallery）展出《牛》[*6]系列作品，使用絹印版畫的方式在牆壁與天花板貼滿牛臉海報，整個展間充滿牛頭，我認為

註釋5：One Thousand Boats Show，積聚—千舟連翩這個作品在一九六五年阿姆斯特丹市立美術館舉辦的「Nul一九六五」展出，並捐贈給美術館。此外，這個作品由於在美術史上很重要，二○一二年龐畢度中心與二○一二年泰德美術館所舉辦的回顧展中，也忠實重現當時的展覽空間。

註釋6：安迪‧沃荷（Andy Warhol），美國藝術家、電影攝影師（一九二八～一九八七），是視覺藝術運動普普藝術最有名的開創者之一，他利用金寶湯罐頭、報紙照片、知名人物肖像等大眾性題材，利用絹印版畫技法來創作，廣受好評。安迪將工作室命名為「工廠」，是六零年代美國紐約地下文化的重要發源地。

這個，就要問問我的手了。

一九七三年，我從紐約回國，搬進精神療養院，並在附近設立工作室，持續進行創作。每天早上大約七點起床，吃完早餐後，前往工作室，先在三樓辦公室與同事開會。看完信件與專訪雜誌的內容後，接著來到二樓的畫室，開始創作。

我常默默不自覺地花了數小時畫畫，完全沒有休息，大多在晚上七點左右結束一天的工作，晚一點也有可能畫到八點。在畫畫時，會同時畫二至三張作品，一幅作品，快的話一天就能完成、慢的話可能得花上三天。工作室每逢星期六、日休息，即使待在病房裡，我還是會拿簽字筆畫單色素描或是寫詩，不停歇地創作。到了夜晚，我實在是無法再壓抑想作畫的慾望，一到早上總會快速飛奔至工作室，因為我不想浪費任何時間。

畫畫是讓我感到幸福的時間，常有人問我：「為什麼妳那麼會畫畫？」
我會回答：「這個，就要問問我的手了。」

現在我最最想要的東西是時間，因為還想留下更多精采的作品！

「愛情在花朵盛開時的喜悅」
2009 年 194.0 × 194.0 cm 壓克力油彩、畫布
作者自藏
© YAYOI KUSAMA

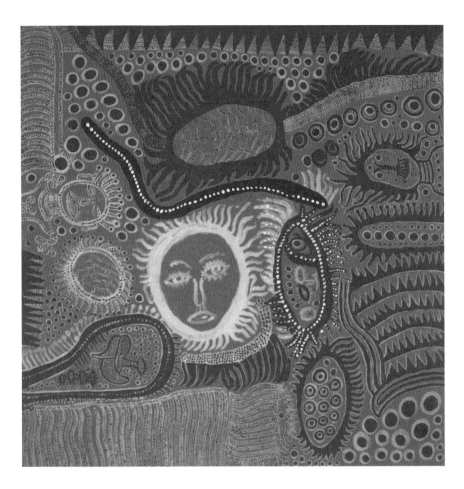

「愛的光輝」
2012 年 194.0 × 194.0 cm 壓克力油彩、畫布
作者自藏
© YAYOI KUSAMA

我死後的百年，
即便只有一個人了解我的心，
我也會為那個人繼續創作。

《無限的網　草間彌生自傳》

在充滿孤獨的路上，靠著畫畫，獨自走了過來。一九五七年來到美國，一開始待在紐約時非常孤單，每天只能埋首於學習和創作。當孤獨感越來越強烈時，有時常會有輕生的念頭。從日本帶來的盤纏用盡，陷入山窮水盡的狀態。更換新護照、煩惱每日的三餐、還要購買畫具、支付學費、面臨生病等，每天每天都要應付這些日常生活瑣事，還要努力學習畫畫。

在嚴苛、非合理化的環境中，被逼到毫無退路時，反而會產生求勝的意志，戰勝這一切。我認為，這是身為人必須面對的考驗。因此，我總是以自身所具備的人格，來克服這些艱苦的狀況。我們必須面對考驗，這是人類生於世上的命運。

我始終相信，藝術的創造性思考最終會在孤獨中誕生，並在寂靜裡閃耀地展翅飛翔。

唯有獨自面對藝術，才能開創出屬於自我的道路。

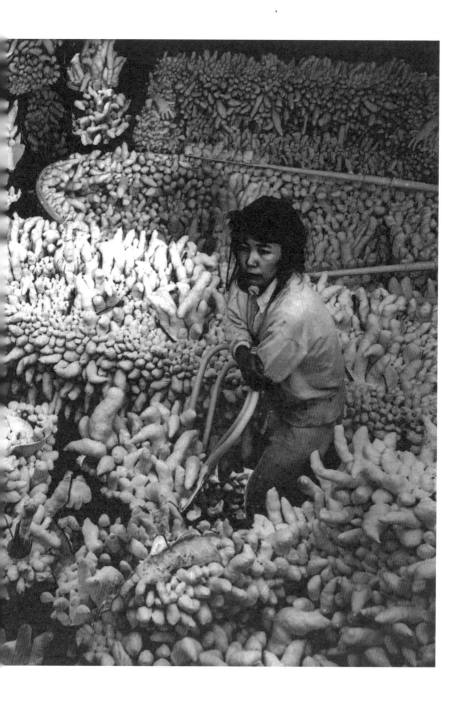

「強迫家具（軟雕塑堆積）」
1964 年照片拼貼
© YAYOI KUSAMA

專欄：二十一世紀的草間藝術

可以讓你全心融入的藝術家

二〇一一年至二〇一二年，草間彌生「YAYOI KUSAMA」的回顧巡迴展於馬德里、巴黎、倫敦、紐約展出，此展奠定國際、大眾對於草間的評價，而負責企劃回顧展的是倫敦泰德美術館策展人法蘭西斯·莫里絲（Francis Morris）。莫里絲針對本次的回顧展表示：「泰德美術館的責任，就是讓社會大眾認識這因種種理由，被人所忽視的偉大藝術家。」

「草間是擁有豐富經歷的藝術家，即使年屆高齡之際，仍有不輸年輕人的充沛活力，持續創作出具有獨特性作品。即便如此，英國至今尚未舉辦過草間的展覽，無法讓人認識她的作品世界，因此本次的回顧展正是最佳的時機，藉此向大眾闡揚草間的藝術人生精髓。不過，一想起草間作品的在藝術史上的重要性時，這次舉辦展覽的時間點，其實已經算晚了。」

莫里絲之所以如此關注草間的作品，是源自於一九九三年的威尼斯雙年展。草間在一九六〇年代於紐約所製作的作品中，其中以「堆積」而成的軟雕塑最具魅力。我後來閱讀草間的個人簡歷，對她的初期作品開始產生興趣，每種作品皆具獨創性，至今仍充滿新鮮感。草間在短期間內能創造出各種實驗性作品，加上日本戰後的短暫發展歷史，我認為成果相當驚人。

草間最大的特點是不受限於單一路線，不斷地挑戰全新領域。透過「YAYOI KUSAMA」回顧巡迴展，我們可以驗證草間前往美國前到近年來的多元化發展，透過展覽發現背後所浮現的「不變元素」。

擁有一股本能性的意念、勇於面對風險、具備創新，並將外界所帶來的影響轉為自我進化的力量，以及純真的藝術野心，這些特質非常重要，是形成草間藝術發展的架構。她的藝術風格雖然常有極端的轉變，但從這些作品中的特點，你可以看出她很重視整體形式或單一圖案、抽象與具象、黑與白等鮮明色彩的運用、無限廣大與細微的整體形式或單一圖案、抽象與具象、黑與白等相反對比。近年來，草間的繪畫特點演變為鮮明的色彩與粗線條，但其中描繪的圖案或主題可以追溯到一九五〇年代的水彩畫。

莫里絲認為她作品的最大魅力在於「讓人完全融入其作品的獨特風格」。像是看到小幅水彩畫裡，充滿幻覺而纖細的線條、在巨大的網點圖畫中具有規律性的網點、覆蓋無限鏡屋的鮮豔圓點等，這些意象都帶給人們相同的感受。觀看者完全融入在草間的作品世界裡，忘卻日常生活的瑣事，這便是藝術帶給世人最大的禮物，也是草間「自我消融」的主要概念。

註釋7：威尼斯雙年展（La Biennale di Venezia）擁有上百年歷史的藝術節，為歐洲最重要的藝術活動之一，並與德國卡塞爾文獻展、巴西聖保羅雙年展並稱為世界三大藝術展，其資歷在三大展覽中排行第一，被人喻為藝術界的嘉年華盛會。

2012 年個展「YAYOI KUSAMA」展場一景（倫敦泰德美術館）
© YAYOI KUSAMA

法蘭西斯‧莫里絲（Francis Morris）

倫敦泰德美術館館藏主任（國際藝術部門）。主要策展：泰德美術館於二〇〇〇年開館時的常設展、二〇〇七年絲‧布儒瓦（Louise Bourgeois）展等。

毫無止境持續演變的藝術家

一九九三年草間彌生以日本代表的身分，參加威尼斯雙年展，並於日本館舉辦個展。當時是由美術評論家建畠哲先生擔任日本館的策展人，一九七五年草間剛剛回到日本時，建畠先生便開始關注草間的創作，當時草間的才能尚未受到日本美術界的矚目，但她回國後在銀座西村畫廊所舉辦拼貼個展中，便為建畠帶來相當大的衝擊。

建畠表示：「雖然只是小型展覽，作品所醞釀出來的詩意、具震撼力的官感衝擊，讓草間在紐約的聳動藝術女王刻板印象，隨之消逝。於是我告訴自己，身為藝術人士的使命，就是要讓世人認識這位奇才，並賦予正確的評價。」

一九九三年的威尼斯雙年展，展出無限鏡屋與粉色船體藝術品等近期作品，除了介紹「現在的草間藝術」，並將展覽的重心放在一九六○年代初期的網點繪畫、軟雕塑等作品。「從抽象表現主義[*8]到極簡主義[*9]的重大轉換期，我們將焦點放在草間所扮演的先驅角色，身為引領紐約畫派動向的藝術家[*10]，展覽的目的是讓世人重新評斷草間的藝術。備受國際矚目的威尼斯雙年展，正是實現目標的最佳機會。」

長年來關注著草間藝術的變遷，建畠先生的目光也不斷產生變化，草間持續成長產生驚人的轉變。尤其是「愛是永遠」（愛はとこしえ）、「我的永恆靈魂」（わが永遠の魂）等二〇〇四年以後的連作。建畠提出兩大重點，「第一點是草間從年輕時期所運用的大量重覆技法，看起來毫無止境，卻創造出意外的變化性，豐富的圖像，給人鮮明而強烈的印象。草間大量複製相同的元素，並持續製造變化，的確是一位不可思議的藝術家。第二點，草間的近作經常出現自畫像或帽子、眼鏡等具有親和力的圖像，誕生全新的普普藝術風格。此外，草間將素描的繪畫技法運用於油畫的領域，也是值得關注的地方。」

草間的藝術行為，是希望能從心理壓抑中獲得解放，昇華自我，還能同時救贖世界，達到至高無上的境界。她並不是社會上的異議分子，而是「眾人推崇的前衛藝術家」。建畠先生指出，草間性格強悍、不會逆境屈服，她擁有豐富的情感，不受大眾刻板印象所影響，面對外界的誤解，會一一反駁，捍衛自己的初衷。

那麼，建畠先生對於草間藝術的未來發展有何見解呢？她是一位不斷前進的藝術家，作品風格總會讓人大感意外，要預測她的未來動向並不是容易的事情，我想她應該會發揮身為色彩畫家的本質吧！草間對於性的恐懼感也許已經平復許多，但作品所流露出的情色性依舊未曾衰退，未來也相當期待草間的雕塑品，能展現更強大的官感衝擊性。」

註釋8：抽象表現主義（Abstract Expressionism）或稱紐約畫派。在第二次世界大戰後，盛行了二十年，並以紐約為中心的藝術運動，廣受世界矚目的美國藝術。一般被認為是透過形狀和顏色，用主觀方式表達，而非直接描繪自然世界的藝術。

註釋9：極簡主義（Minimalism），又稱微模主義，並不是現代所指的簡約主義。而是第二次世界大戰之後，一九六〇年代興起的藝術派系，又可稱為「Minimal Art」。

註釋10：紐約畫派（New York School）美國現代繪畫流派，亦稱抽象表現主義、動作畫派、塔希主義、行動繪畫等。在二十世紀四〇年代中期出現於紐約，一九五〇年代風靡美國畫壇，並波及歐洲。

建畠哲（Akira Tatehata）

美術評論家、詩人。生於一九四七年，早稻田大學文學部法文系畢業。二〇〇五至二〇一〇年，擔任國立國際美術館館長，二〇一一年擔任京都市立藝術大學校長、埼玉縣立近代美術館館長。

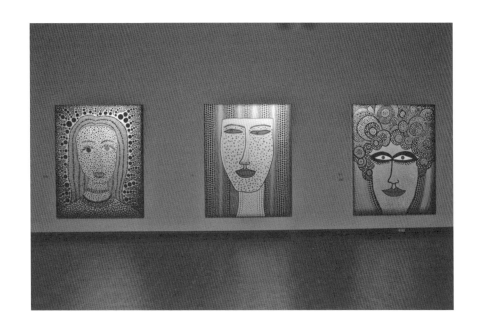

個展

「草間彌生永遠的永遠的永遠」展覽一景（國立國際美術館、大阪）

2012 年

「我的青春自畫像」（左）

「藍眼睛的異國」（中）

「凝視天神的我」（右）

227.3×181.8 cm

© YAYOI KUSAMA

第二章

戰鬥

回顧自己在這個社會中所扮演的角色，
創造新的歷史，
我認為這就是前衛。

本書專訪

所謂前衛，就是對未來抱持著莫大的希望，面對現實問題，透過自身傳達的廣大訊息，試著思考生命究竟為何？我認為這就是前衛藝術家的中心思想。我在紐約的時期，會利用藝術家的技法來創造未來，經由革命打造理想中的社會型態。一九六八年，我在紐約發表的偶發藝術[1]，名為「給尼克森總統的公開信」，信件內容如下：

親愛的理查德：

我們忘卻自己的存在，與上天合為一體吧！

我們赤裸裸地在一起，合而為一吧！

「給尼克森總統的公開信」草間彌生 一九六八年十一月十一日

以上是公開信的一小段內容。當時美國執意要介入越戰，結果卻在歷史上留下惡名，尼克森總統無法理解，以暴制暴是行不通的。

偶發藝術帶來成功的話題性，這也是使我從心理疾病中恢復自我的手段。當時的人們期盼迎接美好的未來，希望未來能綻放美麗的花朵。然而，只要回顧歷史，就會了解到我的行為無論在哪個時代皆被視為異類。我的藝術行為在不知不覺中遭到誤解，淪為媒體炒作的八卦新聞，每當我越認真進行藝術行為時，外界對我的觀感反而越來越差。

對此我感到十分驕傲。

從社會評價來看，我的前衛藝術總是有悲慘的境遇，社會體制與規則那無形的牆竟如此厚重，加上媒體所訴諸的暴力、人類精神的退化，也矇蔽原本看似光明的太陽。即便如此，我仍堅持走前衛的路線，渴望創造新的歷史。久而久之，我的前衛藝術在世界美術史逐漸開拓出全新的領域，

註釋 1：偶發藝術（Happening Art）是藝術家用行為建構一個特別的環境和氛圍，同時讓觀眾參與其中的藝術方式，盛行於二十世紀六〇年代的美術流派。以表現偶發性的事件或不期而至的機遇為手段，重現人的行動過程。

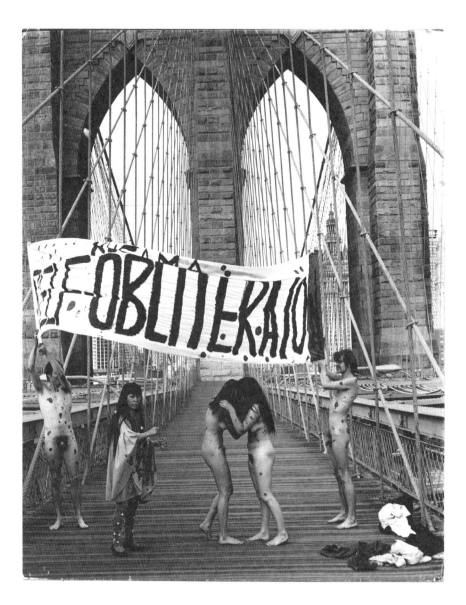

反戰偶發藝術
於布魯克林橋進行的裸體偶發藝術
1968 年
© YAYOI KUSAMA

我沒有被日本的文化與傳統習俗影響。

我在一九五七年十一月十八日前往美國。

我們這一代受戰爭影響，沒什麼機會可以學習英文，但我在出國前完全沒有不安的心情，反而很想要盡快逃離這個的陳舊圍籬，當時離開日本的心情十分強烈。那時候不像現在，出國如此稀鬆平常，我在前往美國前遭受各種阻礙，尤其是家人的強烈反對，光是為了說服母親就花了八年的時間。

日本傳統社會存在著父母、家庭、古老的習俗、以及偏見。我總是在尋求人類的存在目的，站在生死界線努力創作，對我而言，日本這個國家實在大過於狹隘、病態、封建，且處處歧視女性。我的藝術需要處在更為自由寬廣的世界。雖然我生於日本在這裡長大，卻沒有受到日本文化與傳統習俗所影響。

我將心中所湧現的創造力當作武器，透過藝術行為對抗古老的習俗。

每天都是一場戰鬥。我要更加努力。

讓自己變得更強，確立自我的思想與哲學，

抱持著愛回到宇宙。

《The Wall Street Journal》二〇一二年專訪

不同於年輕時期，我現在對死亡抱持著完全不同的想法。現在我只想藉著藝術的力量迎接死亡。年輕時最大的藝術主題是生與死，至今雖然沒有改變，但每當感受到死亡即將來臨，我便會投注更多的心力來創作。已經邁入高齡的我，經常思考自己在死前能為後代留下哪些訊息。

無論是我、還是待在紐約時的好友，我們總是在高空飛翔，現在則轉換為即將降落的態勢。當進入人生的最終階段時，會極端狂熱地投入於創作，因為只要一降落就有可能死亡。因此，我想要創造的是在日本前所未見的世界與思想。

值得慶幸的是，現在所處的環境可以讓我從早到晚專心畫畫，可說是人生最美好的階段。即使邁入晚年，創作意念卻仍持續燃燒，在我的腦海裡塞滿源源不絕的靈感與創意，給我一百年的時間也無法全都畫出來，所以未來的日子，才會顯得重要。

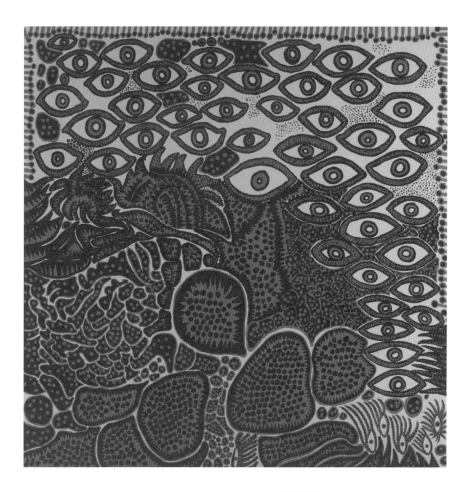

「我的眼睛」
194.0 × 194.0 cm 壓克力油彩、畫布作者自藏
2010 年
© YAYOI KUSAMA

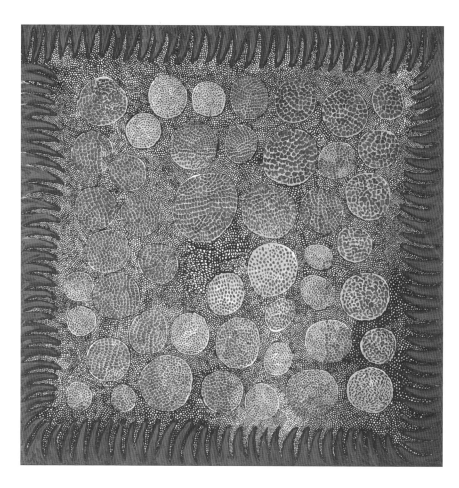

「我的靈魂」

162.0 × 162.0 cm 壓克力油彩、畫布作者自藏

2012 年

© YAYOI KUSAMA

我全心全意，畫著每一顆圓點。

賭上人生一切，企圖對抗歷史。

《無限的網 草間彌生自傳》

記得我剛來到紐約時，當時行動繪畫藝術非常盛行，很多藝術家都積極仿效，使得作品的市場價格水漲船高。然而，我認為藝術家生涯最為重要的階段，是從內心層面所製作出來的創造性藝術，於是發表與行動繪畫僅一線之隔的作品。[*2]

一九五九年十月，我一償心願在紐約布拉塔（Brata）畫廊舉辦首度個展「草間彌生展」[*3]，畫廊位於紐約平民區第十號街[*4]，像是威廉．德．庫寧等知名紐約學派畫家[*5]的工作室都位在此區。我在這裡首度公開黑底白面的作品——無限的網。

因強迫症使然，反覆性描繪的表現，其單調程度讓觀看者感到困惑，主導畫面的暗示與靜謐性，將觀看者的精神引導至「無」的層面。這個藝術表現也影響到之後在歐洲萌生的「零群」藝術運動[*6]，還有紐約以抽象表現主義為中心的普普藝術。[*7]當時在紐約舉辦的首度個展，引發讓人難以置信的廣大迴響和成功。

註釋2：行動繪畫（Action Painting）於二十世紀四〇年代中期出現在紐約，也稱抽象表現主義（Abstract Expressionism）、塔希主義（Tachisme）。行動繪畫的名稱來自美國評論家H．羅森伯格在一九五二年對這種風格批評時提出的，它是無形式的、即興的、動感的、有生命力的、技巧自由的藝術，是用來刺激觀察力，而非滿足傳統藝術欣賞的趣味性。

註釋3：草間彌生展於一九五九年十月於布拉塔畫廊舉辦草間首度個展，展出五幅黑白「無限的網」作品。畫面沒有構圖，全體覆蓋網點的極簡主義表現，造成美術界相當大的衝擊。唐納德・賈德（Donald Judd）、多爾・阿西頓（Dore Ashton）等評論家在各媒體的展覽評論中給予相當高的評價，也因而打響草間於紐約的名號。

註釋4：威廉・德・庫寧（Willem de Kooning），荷蘭畫家（一九〇四～一九九七），一九三六年前往美國，在美國從事藝術活動。他與傑克遜・波洛克（Jackson Pollock）並列為具代表性的行動繪畫藝術家。在他奔放的筆觸下，難以從畫作中判斷具象或抽象，為一大特色。代表作為《女人》連作。

註釋5：紐約學派通常是指二戰期間和之後推動當代藝術發展的藝術家們，他們大多居住在紐約及周邊。當時，前衛藝術的領導權從飽受戰爭踐踏的歐洲轉向紐約。自此，紐約一直處於世界藝術領域的領先地位，同時紐約也在藝術和攝影教育領域佔據重要地位。

註釋6：零群（Group Zero）藝術運動，一九五八年創立於西德杜塞道夫的前衛藝術家組織，「零群」主張一切從零開始，並捨棄德國表現主義等德國藝術傳統，主要藝術家包括海因茲・馬克（Heinz Mack）、奧托・皮內（Otto Piene）、君特・於克（Günther Uecker）。

註釋7：普普藝術（Pop Art），探討通俗文化與藝術之間關連的藝術運動。普普藝術試圖推翻抽象表現藝術並轉向符號，商標等具象的大眾文化主題。

68

於斯蒂芬・羅迪（Stephen Radich）畫廊，草間站在作品「無限的網」前方
1961 年
© YAYOI KUSAMA

專欄：藝術市場對於草間的評價

逐漸蔓延全世界

二○○八年十一月，紐約佳士得拍賣會中，草間彌生的一幅油畫作品「No.2」以五百七十九萬四千五百美元拍案成交，這是她在赴美的二年後，也就是一九五九年所畫的作品，是「無限的網」最早期的一幅作品，換算成日幣大約為五億四千萬的拍賣價格，創下現役女性藝術家作品裡，有史以來最高價的繪畫作品。

就以上的例子來看，草間的作品不分早期與後期，在藝術市場相當受到歡迎。然而，草間能站在頂尖藝術家的地位，也是經過一番努力與策略累積而成，在此請教長年來代理草間彌生作品的大田畫廊主人─大田秀則先生。

大田剛任職於富士電視畫廊時，一九八八年便開始經手草間的作品。隔年門羅（Alexandra Munroe，紐約古根漢美術館亞洲藝術部門資深策展人）於紐約國際現代美術中心策劃舉辦草間彌生回顧展。一九九一年大田於富士電視畫廊舉辦草間個展時，也請來門羅擔任評論。

大田回顧當時的情形表示：「我希望草間在美國現代美術的變遷史中，重新獲得正確的評價，並以實際的藝術評論形式傳達給大眾。但需要確認草間是用何種形式與美國的戰後美術史產生連結的，這個連結的時間點，我認為就是草間在藝術市場開始向上攀升的時候。」大田將藝術評論與藝術市場相互連結的策略，不久之後席捲紐約各大主流畫廊，並且重新評斷草間的藝術地位。

大田於一九九三年獨立經營畫廊後，依舊與草間保持共同打拚的合作關係。他說：「草間即使上了年紀，依舊擁有立足於藝術界之首的強大意志力，這是她最被人欽佩的地方。對她而言，這段歷程就是一場戰鬥。」二○○○年後期，草間彌生將作品交由東京大田畫廊（Ota Fine Arts）、倫敦的維多利亞米羅畫廊（Victoria Miro）、以及紐約的高古軒畫廊（Gagosian Gallery）代理，維多利亞米羅畫廊與高古軒畫廊都是歐美現代美術市場中具影響力的主流畫廊。

其實在六年前，草間曾經找我商量。她說：「未來的人生道路上，我想專心畫畫，因此要選擇最有效率的管道將作品供給於藝術市場。我打算與部分畫廊重新簽約，並擬訂新的企劃。」

三間畫廊分別負責亞洲、歐洲與北美三區，由大田先生負責統籌。近年來不僅是歐美的藝術收藏家，草間的作品在中國、東南亞等新興藝術市場也廣受喜愛。她的藝術市場蔓延到全世界，作品除了歐美，甚至在俄羅斯、巴西、中國也能賣出數十萬美金的高價。一般來說，現代美術的藝術家通常會有特定的地域性，但草間沒有這個侷限。

二○一三年開始，草間彌生離開高古軒畫廊，正式加入紐約的大衛・茨維爾納（David Zwirner）畫廊，這個選擇深深地影響世人對於草間評價的動向。

「我們在未來將針對這位藝術家的晚年生涯，建立重新評斷的結構。草間目前所發表的新作，雖然同樣令人大感驚奇，但其驚奇程度還無法轉換成具體的語言來表達，因而需要歐美具影響力的藝術評論家協助。大衛・茨維爾納畫廊對於舉辦草間的展覽相當積極，我認為是很適合當作今後的重要合作夥伴。」

評斷草間為六○年代美國現代美術界的重要藝術家，此舉對於草間而言只是一個階段。草間藝術正處於現在進行式，逐漸邁向世界的最高峰，草間與大田的共同戰鬥是永無止境的。

大田秀則（Hidenori Ota）

生於一九五九年，曾任職於財團法人草月會、富士電視畫廊，一九九三年經營東京大田畫廊（東京／新加坡）。

收藏家所見的草間藝術魅力

高橋收藏空間（Takahashi Collection Space）是由精神科醫師高橋龍太郎設立，於一九九〇年開始收藏日本現代藝術作品，收藏品高達二千多件，質量堪稱日本現代藝術收藏空間之最。高橋先生最早於九〇年代初期，收購草間的藝術作品。

高橋說：「草間在一九九三年代表日本參加威尼斯雙年展，當時在日本國內卻感受不到任何回響，而且她的作品大量流通於二級市場（藝術品從經紀商手上賣走後，經回流進入拍賣場），其價格之低令人難以相信。」目前高橋收藏空間藏有超過五十幅的草間作品，從五〇年代的作品到近作，網羅草間彌生各時代的經典作品。其中水彩畫「太平洋」（一九五九年），極具收藏價值，這幅作品是草間到紐約發展初期所完成的，圓點與網紋共存於畫面，創造出強烈的生命感。

「草間彌生是一位跨越時代的前衛女性，就其原創性來說，其他藝術家只能望其項背。時代的趨勢雖然曾經忽視這位藝術家，但沒想到之後開始追隨著她的腳步前進。身為前衛藝術家，草間可說是久久一個世紀才會出現的偉大藝術家吧！」

即使是看過無數藝術作品的高橋先生，對他而言，草間仍是特別的存在。草間在漫長的藝術生涯中持續昇華作品的豐厚世界，這是值得我們關注的地方，尤其是近年來的繪畫連作，那充滿爆發力的創造性讓人驚嘆。

「一般藝術家在前半輩子發表獨創性作品，獲得高度評價後，就某種程度而言，他的藝術生涯也差不多是宣告終結。但是草間能運用相同的技法，讓作品逐漸演進直到現在，還能發表許多讓人驚豔的作品，這樣的藝術家可說是史無前例。」

草間的藝術世界將會持續演進，我也會一直關注著她。

高橋龍太郎（Ryutaro Takahashi）

精神科醫師，生於一九四六年，東邦大學醫學部畢業。一九九〇年於東京蒲田開設高橋精神科診所。二〇〇八年開始於日本各地舉辦「neoteny japan 高橋收藏展」，二〇一三年展出全新的巡迴展。

「太平洋」
57.0 × 69.5 cm 水彩、墨水
藏於高橋收藏空間
1959 年
© YAYOI KUSAMA

「Macaroni Girl」
180.0 × 46.0 × 52.0 cm 複合媒材
藏於高橋收藏空間
1999 年
© YAYOI KUSAMA

第三章

人生

我的處世哲學或許可以跟年輕人產生共鳴。

本書專訪

我總是忙於思考如何將腦中不斷湧現的靈感具體化，根本沒有太多時間交朋友。在死亡之前，只想留下大量的作品。渴望跟年輕人宣傳我的作品，告訴他們我發自內心的生命訊息。

我知道很多年輕人看過我的作品後，因而成為死忠粉絲。年輕人總是對自己懷抱希望，期盼在人生的巔峰階段有所作為，這是相當重要的事情。當今社會不斷地發生衝突與戰爭，我希望年輕人對社會有正確的認知。我則是想跟和平的人生與地球表達敬畏之心，一邊畫畫、寫詩、雕刻，對世界萬物抱持神聖的愛意。

現在各國經常發生恐怖攻擊與戰爭，加上貧富差距擴大，讓人民陷於水深火熱之中，我深深認為年輕人要真誠地檢視自我、追求世界和平，對悲慘遭遇的人們，給予溫暖關懷。

正因為抱持著莫大的希望，我才能夠努力地活下去。

我曾經懷抱著熱烈的渴望，

希望有一天能站在紐約，

將所有的想法放進空空的手裡。

《無限的網　草間彌生自傳》

我在紐約從事藝術活動時，腦中想的都是畫畫。旁人常問我為何能如此專注於畫畫，那是因為畫畫可以使我忘記煩惱。

紐約是個有趣的城市，紐約人沒有太多偏見，周遭的人們也會熱心幫忙或是跟我做朋友，我才能發表各種作品，或是進行藝術活動。我經常跟唐納德・賈德[1]一起工作或吃飯，是很要好的朋友，但我們的生活都很困苦。他會在大型美術雜誌撰寫有關於我的藝術評論，成為我的出發點。他們總在各種場合幫助我，讓我可以站上紐約的藝術舞台。

我在紐約當然也遇過很多挫折，年輕時曾經帶著作品前往惠特尼美術館參加甄選，當時的惠特尼美術館[2]的保守程度讓人難以想像，我的作品完全被忽視落選。最後沒辦法，我只能抱著比自己還高的畫作，沿著四十條馬路走回家，整整三天沒吃飯，感覺快要昏倒了。

然而，如果當時沒有在美國謀生，就沒有現在的我。

註釋1：唐納德・賈德（Donald Judd）是美國藝術家、藝術評論家（一九二八～一九九四），他的作品強調還原本質，是極簡主義的代表藝術家，其代表作是以簡單的金屬箱子排列而成的立體作品，將自身作品定義為「具體物件」，有別於雕刻及繪畫作品，將極簡主義理論發揚光大。

註釋2：惠特尼美術館（Whitney Museum of American Art）位於紐約曼哈頓上東城的專門美術館，成立於一九三〇年。隔年舉辦惠特尼雙年展介紹美國現代美術的最新動向，因而打響名號。惠特尼美術館也是二〇一二年「YAYOI KUSAMA」歐美巡迴展的最終展場。http://whitney.org/

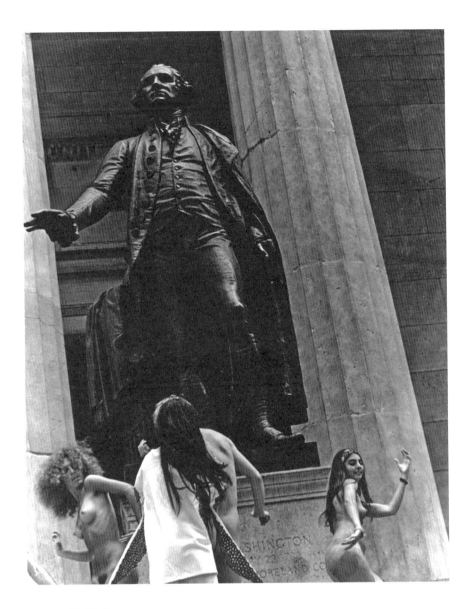

Happening「人體炸裂」
紐約證券交易所對面的華盛頓銅像前
1968 年
© YAYOI KUSAMA

當大家都穿相同服裝，就是封建。

我，就是不想跟大家一樣。

本書專訪

一九六八年，我在紐約創立「草間時裝公司」（Kusama Fashion Co.,Ltd.），負責設計、販售時裝與紡織品。當時投資五萬美金設立工廠，大量生產「草間時裝」。為了強化服飾品牌的販售通路，在紐約知名的布魯明黛百貨公司（Bloomingdale's）設立草間服飾專櫃等，全美有四百間百貨及精品店販售各種服飾。

一九六九年四月，專門販售「草間時裝」的精品店於紐約第六大道正式開幕，我所設計的服裝在當時深受美國上流社會女性的青睞。當時藝術與時尚是互不相干的，但現在二十一世紀，兩個領域產生了連結。直到最近，前衛藝術家才開始將藝術與時尚視為同義詞。

如果將藝術與時尚加以分割，這個世界會變得枯燥乏味。我在構思作品的時候，並沒有上下左右的區分，如此一來才能彰顯藝術的美好之處，並開拓全新的領域，代表著全新世代的到來。

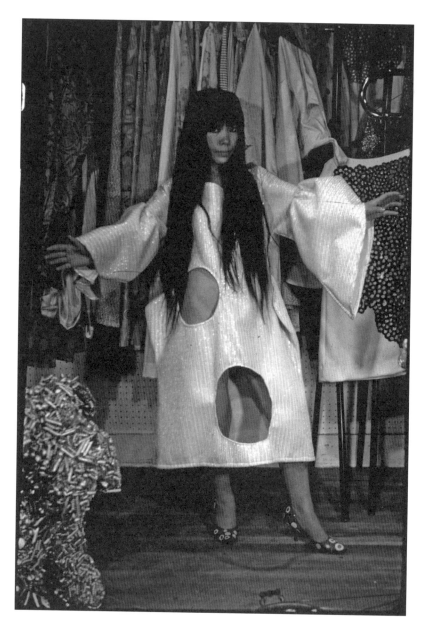

草間時裝秀
1968 年
© YAYOI KUSAMA

草間時裝設計圖（花枝裝）
1968 年
© YAYOI KUSAMA

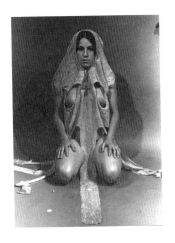

草間時裝（花枝裝）
1968 年
© YAYOI KUSAMA

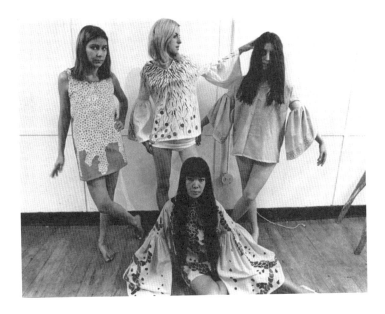

草間時裝秀
於紐約草間攝影棚
1968 年
© YAYOI KUSAMA

藝術家並不是特別崇高的人種。

在這個社會中，我不認為藝術家是特別的存在。記得以前曾經看過一則感人的小故事，有位殘障人士每天努力工作，就只是為了把三顆小螺絲鎖好的工作做到最完美，他藉由工作感受自我生存的價值，這樣的價值在他眼裡散發出炫麗光芒。

無論從事任何行業，從今天、明天、到後天，我們只要能更進一步接近生命的光輝，即便處在這個充滿浮誇、愚昧觀念的社會裡，依舊能找到生為人類的價值，留下別具意義的足跡。

現在的社會，充滿貪婪的慾望，追求著永無止境的經濟繁榮，人與人彼此鬥爭，在這個世上渾渾噩噩地過生活。處於這樣的社會背景，背負著沉重的負擔，還要尋求自我的出口，非常困難。即便如此，正因為面對嚴峻的環境，我更要追求靈魂的光明面。

只要找到自己的道路，就能全心全意前進，即使遇到困難或是他人的反對，也不能就此放棄或屈服，要不斷自我砥礪。這是我對下一代年輕人所抱持的期望。

女孩們！青春正迎面而來。

出自二〇〇四年森美術館「KUSAMATRIX 草間彌生」展的展覽壁畫

二〇〇四年我在東京的森美術館舉辦「KUSAMATRIX」個展，透過這個展覽傳達正逢青春期的少女，對周遭世界的新鮮與驚奇感受，以及她們對未來的想像。

這些作品間接反映我在少女時代，無法達成的少女情懷。回想起以前的戰亂時代，身處不安的社會與不合理的制度下，直到現在，我仍無法克制自己想要實現少女時期對世界的憧憬。

「KUSAMATRIX」個展表達青春期的五位少女與三隻狗所構成的裝置藝術，我將過往所無法獲得的幸福化為實際的作品，並試圖喚醒幸福。當我凝視著好不容易完成的裝置藝術時，不禁潸然淚下。

「嗨，妳好！」五位少女彷彿正在對我招手問候，這是我投注虛幻青春裡的愛之話語。

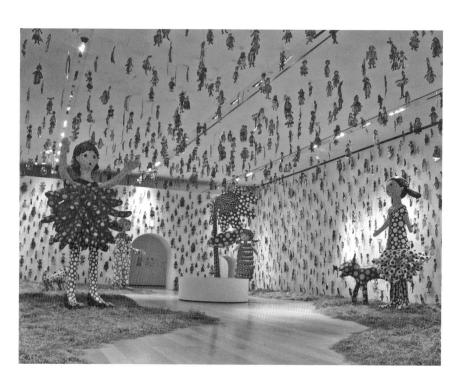

「嗨，妳好！」
裝置藝術、複合媒材
「KUSAMATRIX 草間彌生」個展（森美術館、東京）
2004 年
© YAYOI KUSAMA

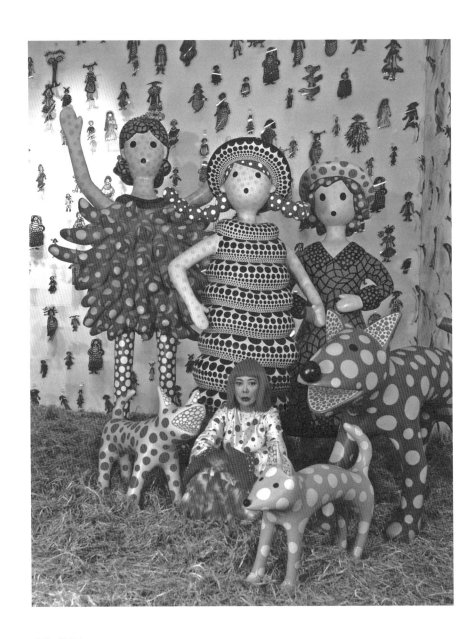

「嗨，妳好！」
裝置藝術、複合媒材
「KUSAMATRIX 草間彌生」個展（森美術館、東京）
2004 年
© YAYOI KUSAMA

我收集人類和宇宙的相關資訊，
用來修正草間藝術的姿態。

未來的社會動向為何？未來的世界會變成什麼樣？世界是如何形成的？我經常透過閱讀來解開所有的問題，我會在晚上或半夜閱讀，有時候一整晚看了許多書，完全沒睡覺。也會看一些感興趣的報紙或雜誌，思想與宗教書籍也是，我想更加了解社會上所發生的任何事情。

最近我涉獵了各種領域的議題，包括近代到現今的天皇制度存續問題、國內外政治現況、世界經濟不穩定的情勢、永無停息的恐怖攻擊與戰爭、人類的未來發展等，還有解開宇宙神秘面貌的相關書籍、以及山中伸彌的 iPS 人工多能幹細胞書籍。*3

北韓的飛彈問題、中國的武力威脅、美國歐巴馬總統等，雜誌與書籍都有提到這些資訊，每個人的觀點都是一樣的，卻不了解事情的本質與真相為何。因此，我要透過大量的閱讀與研究，不模仿他人，自行判斷事情的真相。

註釋 3：山中伸彌（Yamanaka Shinya，一九六二年九月四日），出生於日本大阪府東大阪市，日本醫學家，京都大學教授。成體幹細胞研究的先驅，二〇一二年諾貝爾生理學或醫學獎得主。

我遇過許多藝術家，
但一定要提到的人是喬治亞・歐姬芙。

《無限的網　草間彌生自傳》

記得二戰剛結束時，我在松本的舊書店看到喬治亞‧歐姬芙的畫冊[*4]。這本畫冊間接促成我與美國的連結。當時我看到歐姬芙的畫，覺得自己如果前往美國，她說不定會助我一臂之力。於是我從松本花了六小時搭電車來到新宿，前往美國大使館，從《WHO'S WHO》[*5]找到歐姬芙的地址。之後返回松本，我毛遂自薦寫了一封信給素昧平生的歐姬芙。

歐姬芙是美國畫壇的頂尖人物，她住在杳無人跡的新墨西哥州莊園裡，過著離群索居的生活。我在信裡附上幾張水彩畫寄了出去，沒想到她很親切地回了好幾封信給我。

當我剛到紐約時，某一天年邁的歐姬芙突然來到我的工作室，親眼見到本人簡直像做夢一樣。歐姬芙的舉止端莊，是位優雅的淑女，卻仍保有藝術大師的威嚴。歐姬芙給予我生活相當大的援助，還把她這輩子唯一專屬的藝術經理人伊狄絲‧郝伯特（Edith Halpert）介紹給我。

註釋 4：喬治亞‧歐姬芙（Georgia Totto O'Keeffe）：美國藝術家（一八八七～一九八六），二十世紀美國藝術代表女性畫家，主題多為風景、花朵、動物骨頭等，創造出獨特的世界。丈夫為攝影師艾爾弗雷德‧史提格利茲（Alfred Stieglitz）。

註釋 5：名人錄（Who's Who）是出版刊物的一種類型，內容以人名排例，如詞典，陳述社會上有名的人物的個人資料，通常獲得當事人的授權所公開的個人隱私，例如：出生年份、生日日期、國籍、學歷、公職、榮銜、所屬社會團體、政黨等，都是正面的個人資料。

如果可以的話，
我想將背包塞滿飯糰，一個人環遊世界。

出自「信濃往來」一九五七年，藝術家資料庫

我離開狹隘陰暗讓人喘不過氣的日本，越過廣闊無際的大海來到美國西北部。那裡的大自然環境實在太美了，美到讓人難以專心創作。來到美國，我終於實現從小到大的夢想。

小時候看到地球儀或地圖時，會產生不可思議的心情，想試著了解從未見過的大海或七大洲。我的家鄉在長野縣松本，兩側被高山所包圍，每天太陽總是很早就消失在群山背後。我常在想山的另一端是否存在著未知的事物呢？如果有的話，究竟是什麼呢？想探索未知場所的好奇心，逐漸演變成親身前往山頭另一端的心情，如果可以的話，真想把背包塞滿飯糰，一個人環遊世界。

記得馬戲團到村裡表演時，我迷上馬戲團裡的舞者，還曾經想跟他一起離家出走。但最後還是沒有離家出走，我也沒有過度沉迷於大海的世界，而是成為畫家。在我還是少女的時候，正逢第二次世界大戰，即使懷抱各種夢想，但想要實現數分之一的願望都很困難，每天只能過著自我封閉的生活。

對於未來生活，我比別人多一倍的希望與抱負，因此窒礙難行的我，難以排解苦悶的心情。

這時候最讓我感到興奮的，是蔚藍無際的太平洋、大西洋、壯闊的沙漠、從未見過的異國山脈與奧妙植物、以及散發無限神祕感的宇宙恆星。在這片天空下，我有預感會在世界各地遇到跟我一樣，有相同心志的人。

我的預感不會有錯，長大開始畫畫後，我相信我可以透過作品，讓旁人以及世界各地的人們產生心靈的交流。我相信總有一天，大家會來欣賞我的作品，並產生共鳴與興趣。

實在難掩想要出國的心情，我還曾經寫信給法國總統，信件的內容超級無厘頭。沒想到，我竟然收到一封親切的回信，雖然信上只有短短五行：「謝謝妳對我們的國家產生興趣。日本和法國之間有很多文化交流協會，已經通知他們了。首先請妳好好學習法文，並考上檢定。祝妳成功！」

看看法國到底是怎麼樣的一個國家，請您多多指教。」信件內容是這樣的：「總統大人，我想要

後來，法國大使館很親切地給我很多建議。然而法文並不是那麼容易學習，當時我也想要去美國。

我想起以前曾閱讀過的一本繪本，我想像中的美國，應該就像繪本所描繪的景象——晴朗無雲的天空下，放眼望去是吃也吃不完的玉米田。草原充滿著耀眼的陽光，以及無限寬廣的大地，我好想好想親眼目睹這番景象，並在那裡過生活。即使生活困頓拮据，也許可以一邊種田、一邊繼續畫畫。

我下定決心，無論如何一定要去美國。

專欄：身為作家的草間彌生

草間彌生首部公諸於世的文學作品為一九七八年《曼哈頓企圖自殺慣犯》，直到一九九九年的《一九六九年的紐約》，總計出版過十四本小說（包含短篇集）與一本詩集。草間對於文字抱持強烈的熱情，在小時候就已經展現出不輸給繪畫的寫作才能。她從二十歲開始寫詩，持續至今毫不間斷。

草間所創作的小說，大多來自於紐約時期經歷所獲得的靈感，如《曼哈頓企圖自殺慣犯》、《克里斯多夫男娼窟》以及二戰時期與戰後日本為題材的小說，如《櫻塚的雙重自殺》、《堇的強迫》。此外，部分小說裡的人物影也影射作者本身，類似自傳式的作品。

不過，草間本人並不這麼認為：「我的小說作品並不是自傳。」草間文學的最大魅力在於現實與虛幻交錯而成的濃厚文字，也有很多小說是以同性戀或受到男性傷害的女性為題材。對草間而言，她選擇有別於繪畫的形式，透過文學作品展現獨特的世界觀。

草間彌生著作列表

一九七八年　小說《曼哈頓企圖自殺慣犯》工作舍（一九八四年，角川文庫）

一九八四年　小說《克里斯多夫男娼窟》角川書店（一九八九年，而立書房／二○一二年，角川文庫）

一九八五年　小說《聖馬克教堂的燃燒》PARCO出版局

一九八八年　小說《天地之間》而立書房

一九八八年　小說《胡士托斬陰莖》peyotl工房

一九八九年　小說《拱形吊燈》peyotl工房

　　　　　　小說《櫻塚的雙重自殺》而立書房

　　　　　　詩集《如此之憂》而立書房

一九九○年　小說《鱈魚角的天使》而立書房

一九九一年　小說《中央公園的毛地黃》而立書房

一九九二年　小說《沼地迷失》而立書房

一九九三年　小說《紐約故事》而立書房

一九九四年　小說《螞蟻的精神病院》而立書房

102

一九九八年　小說《堇的強迫》作品社

英文版《Hustlers Grotto》Wanfering Mind Books,Berkeley

英文版《Violet Obsession》Wanfering Mind Books,Berkeley

一九九九年　小說《一九六九年的紐約》作品社

繁體中文版《克里斯多夫男娼窟》皇冠文化出版，台北

二○○二年　自傳《無限的網草間彌生自傳》作品社（二○一二年，新潮文庫）

二○○五年　法文版《Manhattan Suicide Addict》les presses du reel,Dijon

二○一一年　繁體中文版《無限的網草間彌生自傳》木馬文化，新北市

英文版《Infinity Net: The Autobiography of Yayoi Kusamai》
Tate Publishing,London/The University of Chicago Press,Chicago

第四章

社會

日本已經失去傳統之美，

步入醜陋的現代化。

本書專訪

回到日本後，我對眼睛所看到的日本社會現況，有很深的感觸。日本與我曾經待過的美國，兩國的差異性實在太大，待在日本感覺快得憂鬱症。畢竟離開日本十六年了，跟每天習慣日本生活的人們相比，我對於社會現況與變遷相當敏感，但這也是理所當然的事情。

例如，剛回日本的某天傍晚，我在市區車站的樓梯看到來往的人群如同波浪般地交錯而過，我覺得這場景強烈的突兀，仔細觀察每一個人，發現他們的表情或服裝都是相同的，失去自我個性。這有別於我透過想像描繪出來的日本人姿態。這群毫無個性的人們，消失於郊外的集合式住宅。回到家裡，電視播放相同類型的廣告，他們的生活形態到思考事物的方式，似乎都被統一化了。

生活進步與現代化，真的能為日本人帶來幸福嗎？反而會讓人心變得更加荒蕪，不是嗎？

我只能無奈地如此認為。

培養美術人才比挖掘美術人才，

來得重要。

本書專訪

回到日本最讓我難以理解的是當時的美術界，還留有上一個時代的體制，思想陳腐的人扼殺年輕創作者的創意。如果沒有思想開放的環境，現代美術便無法發展下去，我認為當時的日本很難發展深厚的現代美術。

我深刻地感受到改變現況的必要性，但握有權力的在上位者，並沒有認真思考如何培育藝術或現代美術。無論是大企業還是美術館，觀念古板迂腐，大多數的政治家更是心靈貧乏之人。

為了培育新銳藝術家，不能讓這群藝術家受限於評論家的評論框架中，評論家與媒體應該要發掘更多藝術家才行。我想向大家介紹的是多數藝術家都是絞盡腦汁來塑造作品，並用更謙虛的姿態向大眾傳遞訊息。因為藝術正面臨相當大的分歧點，戰爭、恐怖攻擊、經濟落差、環境問題等，跟以前相比，世界現況變得更不穩定。

藝術家們要合力正視問題並奮鬥，開拓全新的道路。

因循守舊的畫壇讓我毛骨悚然。

《無限的網　草間彌生自傳》

戰後的一九四八年，當年我才十九歲，進入京都市立工藝美術學校，修習第四年課程，學習傳統日本畫。一直想離開家裡的我，在母親的干涉下，不得已選擇京都的學校。母親好不容易才答應讓我上學，之所以選擇京都是為了讓我學習禮儀。

我主修日本畫，當時的上課方式讓我很不滿，老師叫我們一板一眼地畫出精細的日本畫，我完全無法理解，後來很少去學校上課。當時我住在山上的月租型旅館二樓，跟俳句詩人夫婦與兩位小孩住在一起。平常我一個人窩在房間裡畫畫，學校會打電話過來，說如果繼續請假就會被退學。

我在京都生活兩年多，非常排斥藝術家的階級與師徒關係制度，到處充滿無形的隔閡，就連學校也充斥著這樣的人際關係，讓人喘不過氣。我無時無刻地想要逃離京都，前往開闊的美國。

如同飢餓會帶來犯罪與戰爭，
對於性的壓抑會扭曲人類的本質，
並逼迫人們邁向戰爭一途。

《無限的網　草間彌生自傳》

一九六〇年我在紐約，全心全意埋首於與性相關的工作或運動。我以「裸體、愛、性愛、畫畫、美」為主題，發行《草間狂熱》（Kusama Orgy）報刊。之所以要這樣做，是為了順應人的天性與期盼。

當時社會對於性的態度，日本先別提了，連美國社會也尚未全面開放。社會的普遍觀感認為性是污穢的，不應該過於開放自由，宛如中古世紀的禁慾道德觀，讓人們陷入窒息的狀態。

可憐的人們受到傳統的道德觀念壓迫，我希望能拯救他們，雖然要達到完全的性開放，還有一段很長的路要走。我要強調的是男性歧視性的本質，卻在暗地裡自慰，這有違自然界的法則。我必須讓人們對於性的觀念，產生革命性的變化，要透過相關的藝術活動努力實現。

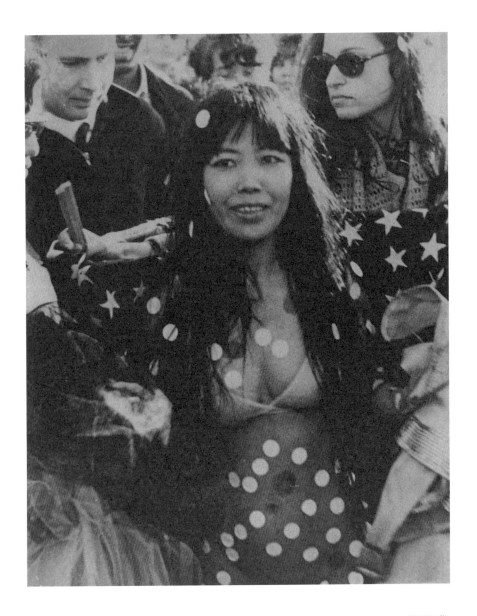

Happening 「Bust Out」（快閃行動）
於紐約中央公園綿羊草原
1969 年
©YAYOI KUSAMA

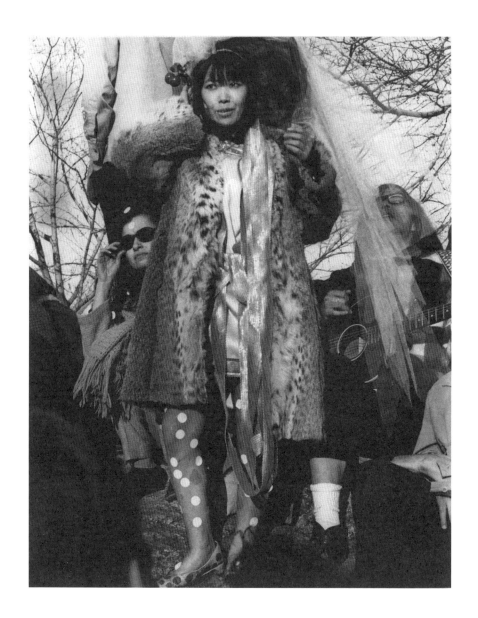

Happening「Bust Out」（快閃行動）
於紐約中央公園綿羊草原
1969 年
©YAYOI KUSAMA

有些人的思想陳腐老舊，
這就是問題的根源。

本書專訪

現在的日本社會受到軟弱的政治家所連累，日本國民過著不快樂的生活。社會動盪不安，東北大地震後的復原工作也相當遲緩。我經常觀察現今的日本社會，並積極採納社會大眾的各種意見。讓我感受最深的是有些日本人的思想過於陳腐老舊，這就是問題的根源。

正當面臨困境的時候，我們更要提升精神層面，讓自己更堅強。

如果不這樣做，日本最終就只是不停在更換內閣而已，無法完成有建設性的事情。世界雖然面臨各種苦境，卻有很多人感受到生存於世上的喜悅，並努力創造歷史新生命。因此，日本人要不斷地放眼未來，思考該如何戰勝未來。

我希望日本能成為一個美好的國家，能讓世界各國的人們大力稱讚，這是心中最為理想的社會型態。在亞洲各國之中，我們更要立於前頭，致力於維護和平。

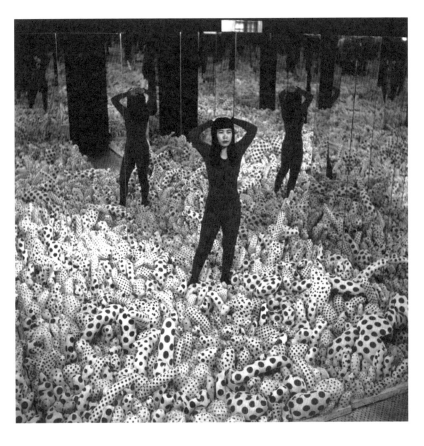

「無限鏡屋—陽具原野」
1965 年個展「Floor show —草間」
（紐約理查德 · 卡斯特拉畫廊）
©YAYOI KUSAMA

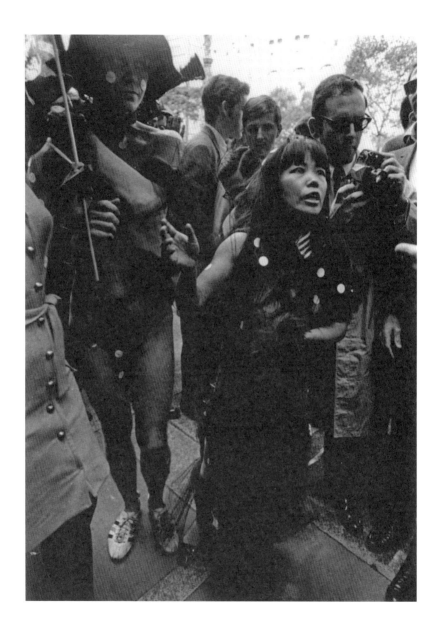

Happening「人體炸裂」
華爾街三一教堂
1968 年
©YAYOI KUSAMA

專欄：公共藝術領域的草間作品

九〇年代中期開始，草間積極創作許多戶外的立體作品，大多屬於公共藝術的範圍，讓作品與人的距離更為貼近，其中最具知名度的便是南瓜系列。在香川縣直島可以親眼欣賞設置於貝尼斯之家（Benesse House）外頭的「南瓜」，以及宮浦港的「紅色南瓜」，在福岡市美術館與秋田市外旭川 SATELLITE CLINIC 醫院的外頭都能看到立體南瓜作品。

碩大的花朵作品也跟南瓜一樣大受喜愛，位於新潟縣十日町市的松代雪國農耕文化村中心前方的「綻放中的妻有」，是被草間形容為「我心中的最愛」作品。這件作品是草間在二〇〇三年越後妻有大地藝術祭所製作的，從地表向天空伸手般的葉子與花瓣，充滿強而有力的造型。

草間出生於長野縣松本市，松本市美術館當然也有相關作品，位於前庭的「幻之華」是由四朵鬱金香所構成的大型雕塑，盛開的姿態十分壯觀。其他花朵系列作品還有設置於鹿兒島縣「霧島美術之森」入口的「香格里拉之華」、法國里爾歐洲車站（Gare de Lille Europe）前方的「香格里拉鬱金香」、美國比佛利山的比佛利花園公園（Beverly Gardens Park）的「生命歌頌，鬱金香」等。

花朵的雕刻作品展現強烈前衛感，但藝術評論家建畠晢表示：「這些花朵除了表現幽默感，同時給人不舒服的官能感知。」

這些充滿生命感的花朵，可看出草間的藝術已經昇華至另一個不同的層次。

近年來草間做了許多全新型態的公共藝術作品，二〇一〇年青森縣十和田市現代美術館對面的美術廣場，打造「永遠的愛，在十和田唱歌」作品，地面、南瓜、香菇、少女、狗雕刻等都塗滿圓點，整體空間宛如一座戶外遊樂場，將戶外空間加以藝術化。

澳洲布里斯本最高法院前庭所設置的「喊叫的眼睛」，牆壁上由無數的眼睛浮雕所排列構成。此外，二〇一二年開幕的法國羅浮宮朗斯分館，館內會議廳地板可見馬賽克磚作品「盛開於宇宙的花」。草間的藝術作品強調人與作品的共生，相信未來在世界各地會持續廣受世人喜愛。

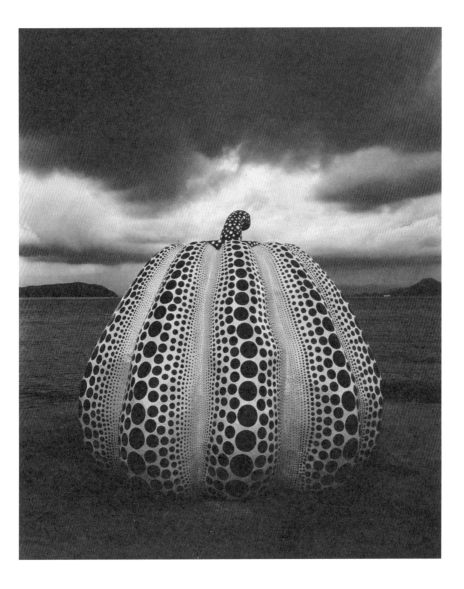

「南瓜」
200 × 250 × 250 cm 複合媒材
藏於 Benesse Holdings
1994 年
©YAYOI KUSAMA

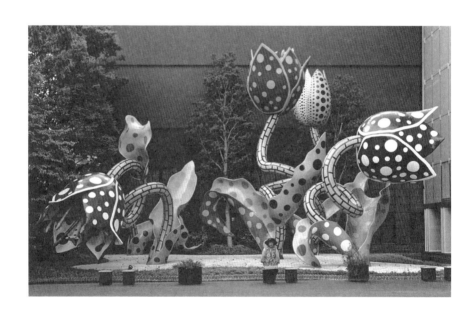

「幻之華」

1057 × 1830 × 1625 cm 玻璃纖維強化水泥、聚氨酯塗裝

藏於松本市美術館

2002 年

©YAYOI KUSAMA

第五章

生・死・愛

愛是永遠，這是我想對全世界說的話。

出自《IDOL MAGAZINE》二○一一年專訪

不僅僅是人類，我認為狗、貓、甚至是石頭、星星、太陽等，都擁有永遠的愛。人們懷抱著無限的愛，跨越戰爭與恐怖攻擊，並努力建構了美好的世界。我希望身為下一代的各位也能抱持著愛，繼續努力奮鬥。

然而，無限的愛在人類的思考範圍裡，是以生存為前提的假設概念。人類對未來抱持著希望，才得以誕生這個名詞。真正的愛是有限的，也可能變成無限。

我在寫詩或文章時，當心中感到澎湃激昂時便會使用「愛」這個字，對我來說永遠的愛是代表精神性與哲學性的涵義。被藝術救贖的我，「永遠的愛」等同於我所有的藝術，並以此向世界萬物傳遞訊息。

永遠的愛將與社會、宇宙、人類的存在、增生、空虛、無限、反復、連續、世界人類和平、歌頌生命的藝術主題相連結，我會持續創作並向世界傳遞這些訊息。

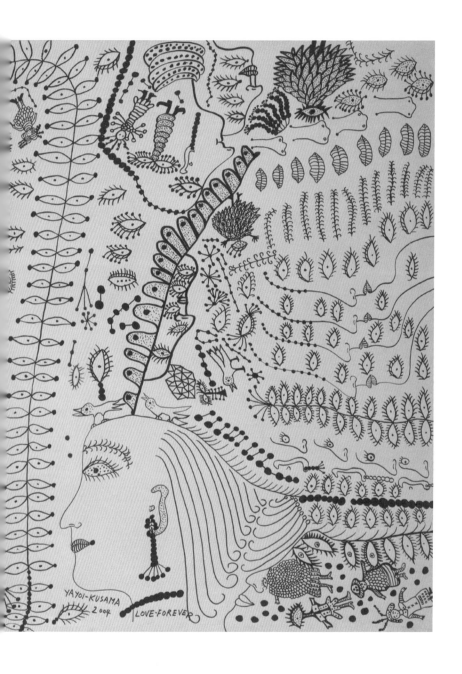

YAYOI-KUSAMA
2004
LOVE-FOREVER

「愛是永遠（TAOW）」
130.3 × 162 cm
簽字筆、油畫布作者自藏
2004 年
©YAYOI KUSAMA

即便死後我也會飛得更高更遠，
積聚更大的力量，
希望能來到宇宙的盡頭。

「創造的過程」，《草間彌生　永遠的現在》

每到晚上，當腦中浮現有關生死或愛等想法時，我就會立刻起床提筆作畫。為了克服難以忍耐的孤獨感，不斷陷入沉思，作畫或寫詩，唯有這樣我才能活到今天。

定決心持續奮鬥下去。我要投注更大的努力，踏入毫無止境的創作原野，用自己的力量生存於世上。

每當我回想起痛苦的漫長歲月，會更深入地思考「人類為何」、「愛」跟「生、死」等問題，並下

我抱持著這樣的想法持續創作，回過神後天已經亮了，窗外可見微亮的光線。我的人生就是在深夜與某種藝術戰鬥，之所以能打斷想要自殺的念頭，就是來自於藝術思考以及獨一無二的生命力。

即便是距離億萬光年宇宙的另一端，我也要用藝術來填滿。希望所有的地球人都能看見我的作品，這個希望讓我的內心感到無比激昂。

我雖然無法前往宇宙，卻能創造出宇宙世界。

希望透過藝術來美化我的靈魂。

出自《IDOL MAGAZINE》二〇一一年專訪

死後也想上天堂，對我而言，宇宙就是天堂。宇宙總是給我許多創作靈感和感動，浩瀚無窮的宇宙及神秘性，讓我能在文學或藝術領域持續創作。我房間裡有很多宇宙的相關書籍，對深遠宇宙感到無窮無盡的興趣，特別喜歡閱讀基本粒子與量子力學相關的書籍，為了解開對於太陽、月亮、地球、重力等疑問，不斷地透過閱讀增長知識，另一方面這也是畫畫跟藝術創作所需。

地球有不同的運轉方式，這些運轉方式在宇宙中又扮演什麼作用？我很想解開這些疑問。現在我最大的疑問是，我們所居住的宇宙之中，是不是存在著另一個宇宙？我覺得總有一天，天文學家會找到真相，光是想像就讓我覺得莫名興奮。

「水上螢火蟲」是我小時候在故鄉松本，親眼目睹無數的螢火蟲飛舞於河面的光景，仿效宇宙概念衍伸而來的作品。將故鄉的夢幻光景昇華為大量的幻覺、生存的喜悅與虛無的世界，並將生命的幻影轉化成作品。透過「水上螢火蟲」，可以讓欣賞作品的人們體驗置身於宇宙的感受，自己也想藉由藝術創作，親眼目睹另一端無窮宇宙的情景，我是抱持這樣的心態持續創作。

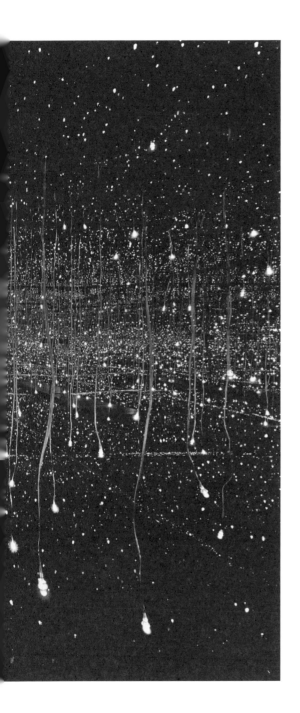

「無限鏡屋　水上螢火蟲」
442.4 × 442.4 × 320 cm 鏡子、燈泡、水等
藏於靜岡縣立美術館
2000 年
©YAYOI KUSAMA

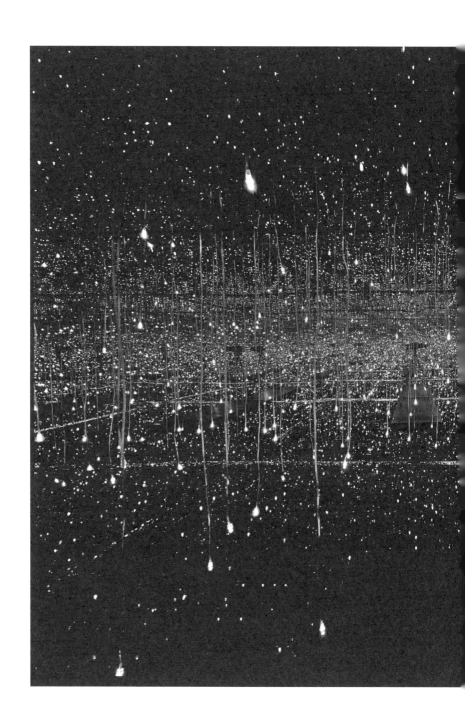

我即使消失在世上，
藝術的力量也會持續發光發熱。

本書專訪

我總在思考個人計畫，這都是為了在世上求生存所做的努力。從十幾歲開始，就憑藉自己之力，才能忍受旁人冷漠的視線，並實現相關計畫。現在的我正在擬定死後的計畫，死後要實現哪些事情呢？我在腦中思考各種方向，並撰寫計畫書。

年輕時，覺得死亡是件大事，因而感到恐懼。年邁的約瑟夫・康奈爾看到我的樣子，對我說：「死亡一點也不可怕，就像是從這個房門走到隔壁般稀鬆平常。」[1]

我現在終於感同身受，即使死後，藝術還是會綻放燦爛光芒。在一百年、二百年後，我希望自己能在藝術史中留名，並非日本的藝術史、而是留存於世界藝術史，讓更多人欣賞我的作品。為了達到我的理想，我還有數不清的計劃等待完成，一分一秒都不能浪費，要把所有的時間都用來創作。

依據自然界的法則，當生命宣告終結時，活生生的肉體就會變成遺體。然而，我所製作的眾多作品會留存下來，成為傳遞給世人的訊息，宛如帶有人間性格持續走下去。這時候藝術家的真正勝負才正要開始，也會因此顯現藝術家的價值。

我對藝術的興趣是無窮無盡的，即便是一絲一毫，我的生命未曾離開過創作，即使遇到再大的困難也不後悔。

註釋 1：約瑟夫・康奈爾（Joseph Cornell）為美國藝術家、電影導演（一九〇三～一九七二）。一九三〇年代，康奈爾受到超現實主義的影響，開始製作拼貼作品，一九四〇～六〇年代他將照片與日常生活小物品放進箱子裡，製作出集合藝術（Assemblage）作品。作品流露出詩意般的小宇宙與獨特的世界觀，深獲高度評價。

約瑟夫 · 康奈爾與草間彌生，攝於紐約
1970 年
©YAYOI KUSAMA

草間彌生奮鬥全紀錄

「世界草間」成名之路

二〇一二年二月七日草間彌生來到倫敦，「YAYOI KUSAMA」展在二天後即將於泰德美術館公開展出。在預展記者會上，草間彌生透過演講向相關工作同仁與媒體表達感謝之意，前來採訪的記者也用熱情的掌聲加以回應。配合泰德美術館的展覽，草間於倫敦的代理畫廊維多利亞米羅畫廊，也舉辦繪畫與立體新作品個展；與草間共同推出合作商品的 Louis Vuitton，則在龐德街分店舉辦草間作品特展。

「YAYOI KUSAMA」展是由泰德美術館策展人法蘭西斯・莫里絲所策劃，二〇一一年五月首先從西班牙馬德里的索菲亞王后國家藝術中心博物館展出，接著在巴黎龐畢度中心、英國泰德美術館、紐約惠特尼美術館巡迴，展出的作品包括草間於紐約時期的代表作為中心，以及赴美前的作品、裝置藝術、近年的繪畫連作等，依據各時期與主題網羅超過一百件以上的作品，屬於大型回顧展。

這也是日本藝術家首次於歐美一流的近現代美術館舉辦大規模的巡迴展，就如同「世界草間」之名，草間彌生成為一位躍上世界舞台的頂尖藝術家。

立志成為畫家

然而，在草間在成為頂尖藝術家之前，一路走來的道路是崎嶇不平的。草間生於一九二九年三月二十二日，是家中的老么，松本老家經營育苗及採種場。草間小時候，經常產生幻聽與幻覺的困擾，花田裡的菫花看起來像是一張張的人臉，還會對她講話，桌布的紅花圖案蔓延整個房間……，草間產生自我消融的感覺，她甚至覺得自己宛如被包覆在白色帷幕之中。

草間為了擺脫帶有幻覺的強迫症，於是將浮現在腦中的景象畫出來，她在十歲時畫了母親的肖像畫，從那時候畫面便已經充滿一顆顆的圓點。她會立志成為畫家，也是必然的選擇，但母親不斷地阻止她成為畫家，只要看見草間作畫就會大聲斥責，甚至將畫具沒收。即便如此，草間並沒有放棄畫畫。

小學畢業後，草間就讀長野縣松本女子學校（現在的長野縣松本蟻之崎高中），當時負責教授美術的日本畫家日比野霞徑相當認同草間的才能，下課後會對她進行繪畫指導。一九四五年十一月草間從松本女子學校畢業，她參加長野縣公選展，以日本畫作品參加第一屆全信州美術展。

隨後，草間經常與母親發生爭吵，加上無法忍受松本當地的保守風氣，草間極力想要離家專心學習畫畫。最終好不容易說服家人的草間，於一九四八年進入京都市立工藝美術學校修習第四年課程，開始學習正統日本畫。

後回到松本，開始尋求自我的表現方式，以跳脫日本畫的框架。包括使用油彩、水彩、蠟筆等，並嘗試拼貼等技法。

京都一年多的繪畫學習生活，雖然增進畫畫技術，但草間對於日本畫制式的技法與京都畫壇的上下階級關係感到不滿，之

草間在作畫時總是全神貫注，會把自己關在房間裡，不分早晚持續畫畫，當畫布用完時，她會把苗種袋的布料裝在木頭框，塗上沙子與石膏，自製畫布來使用。但是母親依舊反對她成為畫家，兩人的爭吵未曾停歇。

從國內至國外發展

一九五二年三月，草間於松本舉辦首次個展，這時候信州大學教授兼精神科醫師西丸四方，已經早先一步發掘草間出類拔萃的才能。透過西丸醫師的介紹，草間得以在東京舉辦個展，為了讓草間的精神狀態更加穩定，西丸強烈建議草間能離開家人，之後也以主治醫師的身分長年來替草間治療。

草間在同年十月於松本舉辦第二次個展，展覽簡介上可見藝術評論家瀧口修造的投稿評論，瀧口於其中寫道：「草間能擺脫日本畫的陋習，不拘於現代美術的形式，將自我生命的能量直率地表現於畫面上。」對於草間的獨特性給予高度評價。之後在一九五四年東京白木屋百貨所舉辦的草間個展中，瀧口特地撰寫推薦文。

瀧口也是 Takemiya 畫廊的藝術家評選負責人，在他的協助下，草間隔年於舉辦 Takemiya 畫廊個展。瀧口本身是超現實主義詩人，他透過畫廊活動，熱心挖掘一些優秀的新銳藝術家。當時與草間一樣在 Takemiya 畫廊舉辦個展的藝術家還有河原溫、野見山曉治、靉嘔、池田滿壽夫等人。

陸續實現在國內辦展的心願後，草間已經在思考下一步的計畫了，那就是離開日本前往國外進行藝術活動。草間原本打算前往巴黎，但最終選擇飛往美國。草間之所以選擇美國，最大的契機在於她在松本的舊書店，看到畫冊上所刊載的喬治亞‧歐姬芙畫作。當時草間在美國大使館找到歐姬芙的地址，將數件水彩畫與信件寄了出去，可見草間想向這位偉大的女性畫家前輩學習生存之術的強烈慾望。

很幸運地，歐姬芙回信給草間，給她莫大的鼓勵。草間在與歐姬芙的書信往返過程中，原本對於美國的模糊憧憬，轉變成為前往美國的堅定決心，當時日本人要前往國外有諸多限制，草間卻能一一克服困難，並貫徹自我堅強的意志。

一九五七年十一月十八日，二十八歲的草間獨自一人前往美國，在前往美國之前，她在自家後方的河堤將數百張的畫作燒毀，這代表草間與過去訣別的決心。

美國時期的草間

草間赴美後，首先以美國西岸的西雅圖為活動據點，十二月於 Zoe Dusanne 畫廊舉辦個展，當時展出她從日本帶來的水彩畫與蠟筆畫。不過，對草間而言，西雅圖僅是一個起點。

隔年一九五八年六月，草間搬到了紐約，她在沒有浴室的工作室兼住宅裡過著貧困生活，每天首於創作，連買食物的錢都沒有，只能去魚販或蔬菜店撿拾丟棄的食材煮湯充飢。在這段貧窮的日子裡，草間的繪畫也出現極大的變化，她將以往水彩畫的網點母題延伸至大型油畫，每天不斷地在畫布上重複描繪著無數細小的網點。透過這樣如同修行般的創作過程，草間誕生早期的代表性連作「無限的網」。

一九五九年十月，草間於紐約布拉塔畫廊舉辦首度個展，在看展民眾面前呈現的是「無限的網」系列五幅畫作，當時的紐約正逢抽象表現主義的全盛期，其中以傑克遜・波洛克及威廉・德・庫寧等藝術家為代表。然而，草間的繪畫風格，是在巨大的畫布上呈現出無數細微的網點，誕生全新的方向，前來看展的紐約人也對此獨創形式大感驚豔。

當時的草間還是一位默默無名的日本新人畫家，但她的作品卻已經登上《The New York Times》、《NY Arts Magazine》、《Art News》等主要媒體的展覽評論，使得草間的繪畫作品一舉成為矚目焦點。當時來看展的還包括評論家與極簡主義代表藝術家的唐納德・賈德，賈德十分讚賞草間的創造性，並自掏腰包購買了個展作品，賈德在日後也成為草間重要的夥伴。草間在紐約的藝術界裡，成功確立自我的地位。

一九六二年，草間於紐約綠藝廊參加了七人聯展，首度展出軟雕塑作品，她在家具的表面上縫製男性陽具造型的突起狀物件，佈滿特異的軟雕塑，突起狀物件是利用填塞布料所製成。由於小時候對於性的恐懼感，她受到內在強迫觀念（Obsession）的驅使，透過反覆製作恐懼對象物品的行為來加以克服恐懼，利用柔軟素材所製作的軟雕刻，也創立嶄新的形式。

隔年於葛楚史坦畫廊舉辦「積聚—千舟連翩 One Thousand Boats Show」個展，更將軟雕刻的形式加以延伸，展間的中央擺放被軟陽具包覆的船體，周圍的天花板與牆面則貼滿九百九十九張拍攝白色船的海報。當時前來看展的安迪·沃荷也受到此裝置藝術所啟發，三年後他在紐約的李歐·卡斯杜里畫廊展出《牛》系列作品，使用絹印版畫的方式在牆壁與天花板貼滿牛臉海報，整個展間充滿了牛頭。

草間的藝術夥伴克萊斯·歐登柏格，則在六〇年代前期使用石膏、麻布等巨大日常用品製作出軟雕塑作品，獲得高度評價；但草間在自傳曾表示她才是軟雕塑的第一人。從以上的例子來看，可以得知草間在紐約所帶來的廣大影響力。

具有聳動新聞性的「偶發藝術」

六〇年代後期，草間為了創造自我獨特的藝術表現，跳脫畫廊或美術館的範圍，選擇與現實社會直接擦出火花的表現形態。

一九六六年草間自行報名了第三十三屆威尼斯雙年展，發表「自戀庭園」作品，在戶外草坪上塞滿塑膠材質的玻璃球，並以一顆玻璃球二塊美金的價格販售，藉此批判藝術的商業主義，但此舉被主辦單位所禁止。

從此事件可看出，當時的草間想要透過創作，對於現有的社會制度表達強烈抗議，草間於紐約所進行的偶發藝術（泛指無法重複的一次性表演），大多選定於紐約華爾街與中央公園等重要地標，年輕的男女突然裸體現身，草間會在他們的身體上頭畫上圓點。

偶發藝術是針對反越戰等社會、政治所表達的行動主義訊息，在行動前會事先通知新聞媒體，草間將媒體捲入於藝術之中，表達反越戰、性革命、嬉皮運動等，帶有六〇年代反傳統文化的強烈色彩。

現在草間經常使用的口號「愛是永遠」，其英文「LOVE FOREVER」也是於該時期所誕生。不久之後草間還發行《草間狂熱》報刊，並創立「草間企業」（Kusama Enterprises Inc）等，甚至販售時尚商品、跨足電影、音樂製作等領域。

「自戀庭園」
第 33 屆威尼斯雙年展
1966 年
©YAYOI KUSAMA

回到日本後的藝術活動

草間於一九七三年回到日本，在美國十六年的藝術生活暫時告一個段落。回國後她開始嘗試版畫、拼貼、小說等有別於以往的形式或藝術領域，展開全新的創作活動。這個時期的拼貼作品帶有陰暗靜謐的幻覺風格，由於草間最愛的藝術家約瑟夫・康奈爾在她回國前過世，加上回國後父親過世的雙重打擊，草間想要透過拼貼作品向死者傳達安魂之意。

身為作家的身分，草間於一九七八年出版長篇小說《曼哈頓企圖自殺慣犯》，以她在紐約時期的經歷為主題，並沒有明確的故事性，而是利用各章節相呼應，結合具有昂揚感的文體所構成。第二本為短篇小說《克里斯多夫男娼窟》，收錄於本書的該同名短篇小說，獲得日本第十屆野性時代新人文學獎。評審中上健次極度推崇草間的才能，對於《曼哈頓企圖自殺慣犯》則評為「草間彌生風格的愛麗絲夢遊仙境」。

草間回國後身體狀況一度不佳，但她從一九八二年開始定期於東京富士電視台畫廊舉辦個展，持續發表新作品。一九七七年她在接受治療的精神療養院附近找了一間工作室，進行藝術創作，如此的創作型態延續至今。然而，從草間回國後到一九八〇年代，日本大多數的藝術媒體與評論家，對於草間的藝術活動始終抱持著冷淡的態度。

一九六〇年代後期草間在紐約所進行的街頭聳動性藝術活動，其藝術性為外界所扭曲，日本社會接收不正確的訊息，在既定的社會觀感下，要把草間彌生列為藝術評論的對象顯得較為困難。即便如此，草間重新獲得評價的機會逐漸升高，一九八七年於北九州市立美術館舉辦個展，這也是草間第一次在日本國內的公立美術館所舉辦的個展。

一九八九年草間於紐約國際現代美術中心舉辦回顧展，這對她而言不僅是睽違十五年回到紐約，之後對於藝術界對於草間的評價也有很大的轉變。當時負責策劃展覽的策展人門羅，她以八〇年代的女權主義評論為基礎，提到草間藝術所面對的是封建的日本傳統社會，藉此論述女性藝術家面臨的問題。

重新獲得評價的動向

一九九三草間彌生以日本代表的身分參加威尼斯雙年展，當時是由美術評論家建畠哲先生擔任日本館的策展人。一九九六年在紐約知名的 Paula Cooper 畫廊與 Robert Miller 畫廊也相繼舉辦草間個展，這些都是由國際藝術評論家聯盟美國分部所選定的「最佳畫廊展覽」，因而提升草間再次獲得評價的趨勢。

一九八～一九九九年於洛杉磯郡立美術館（Los Angeles County Museum of Art）、紐約近代美術館、Walker Art Center、東京都現代美術館舉辦「Love Forever 草間彌生 1958-1968」巡迴展，展覽以草間在紐約時期作品為焦點，將草間評價為「將抽象表現主義轉換成極簡主義的現代藝術史重要藝術家」。

進入二十一世紀後，草間於國內外的展覽陸續發表許多作品，並開始挑戰大型戶外雕刻與裝置藝術的創作，以圓點為主具鮮豔色彩的立體品，也成為新草間藝術的重要象徵。二〇〇四年於東京的森美術館舉辦「KUSAMATRIX 草間彌生」展後，草間的畫風產生極大的轉變，作品充滿流暢線條的具體型態與鮮明色彩，尤其是黑白素描連作「愛是永遠」，以及壓克力畫布「我的永恆靈魂」即興塑造出來的型態與豐富色彩，使草間繪畫開創出全新的領域。

草間於第 45 屆威尼斯雙年展會場，這是日本館首次的個展形式。
1993 年
©YAYOI KUSAMA

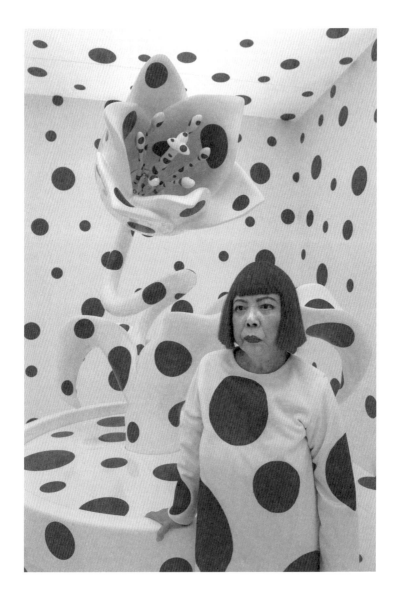

草間於個展「草間彌生永遠的永遠的永遠」
（國立國際美術館、大阪）展覽會場
2012 年
©YAYOI KUSAMA

草間藝術的真正價值

從一九七〇年後期，到現在邁入八十幾歲的高齡，草間的藝術創作沒有停滯仍持續演進中，這是草間藝術的真正價值。以新作品為主軸的「草間彌生 永遠的永遠的永遠」個展，二〇一二年一月以大阪國立國際美術館為起點，陸續於日本各地美術館巡迴展出，該展覽於二〇一二年在大阪、埼玉、長野、新潟四大展場創下了三十六萬五千人的入場人數。位居現代美術界之首的草間彌生，未來應該能創造出如同畢卡索般的地位，在美術史中留名。

鈴木布美子

主要引用與參考文獻

書籍

草間彌生《曼哈頓企圖自殺慣犯》工作舍 一九七八年

草間彌生《克里斯多夫男娼窟》角川書店 一九八四年

草間彌生《Driving Image》PARCO 出版局 一九八六年

草間彌生《草間彌生版畫集》阿部出版 一九九二年

草間彌生《無限的網草間彌生自傳》新潮文庫 二〇一二年

草間彌生《我喜歡自己 I LIKE MYSELF》INFAS PUBLICATIONS 二〇〇七年

草間彌生《草間彌生 Art Book Hi,Kinnichiwa》講談社 二〇一二年

PEN 編輯部編《就是喜歡！草間彌生。》阪急 Communications 二〇一一年

《LOUIS VUITTON-YAYOI KUSAMA》Louis Vuitton Japan 二〇一二年

展覽目錄

《草間彌生永遠的現在》美術出版社 二〇〇四年

《KUSAMATRIX 草間彌生》角川書店 二〇〇四年

《草間彌生、戰鬥》ACCESS 二〇一一年

《草間彌生 永遠的永遠的永遠》 朝日新聞社 二○一二年

雜誌特集

《prints 21》「特集草間彌生」 二○○二年夏季號

《美術手帖》「特集草間彌生」 二○一二年四月

《別冊 Discover Japan》「認識草間彌生」 二○一二年十月

雜誌、報紙報導

草間彌生「新人投書傻子伊凡」《藝術新潮》 一九五五年五月

草間彌生「赴美之前」《信濃往來》 一九五七年九月

草間彌生「女子獨闖國際畫壇」《藝術新潮》 一九六一年五月

草間彌生「我的靈魂經歷與奮鬥」《藝術生活》 一九七五年十一月

澀田見彰「草間彌生評傳從無限的網到永遠的愛」《市民 TIMES》 二○一二年四月八日～

《Dossier》 二○一二年七月

《New York Magazine》 二○一二年七月八日

《IDOL MAGAZINE》 二○一二年五月十二日

《The Wall Street Journal》 二○一二年七月六日

寫給
時代的話

草間彌生 × 圓點執念

Yayoi
Kusama

國家圖書館出版品預行編目 (CIP) 資料

草間彌生 × 圓點執念：寫給時代的話／草間彌生作；
楊家昌譯 . -- 初版 . -- 臺北市：城邦文化出版：家庭傳媒
城邦分公司發行 , 2014.05
　　面；　　公分
ISBN 978-986-306-139-7(平裝)

1. 草間彌生 2. 學術思想 3. 藝術 4. 作品集

909.931　　　　　　　　　　　　　　　103006546

| 作者　草間彌生 Yayoi Kusama | 責任編輯　莊玉琳 Vesuvius Chuang, Editor | 特約顧問　林怡君　Ariel Lin, Editing Consultant | 副主編　黃薇潔 Amber Huang, Deputy Manager Editor | 資深叢書編輯　蔡穎如 Ruru Tsai, Senior Editor | 日文編輯　簡怡仁 April Chien, Japanese Editor | 封面設計　逗點國際 Dotted Design | 內頁排版　逗點國際 Dotted Design | 行銷主任　洪聖妮 Sany Hung, Marketing Supervisor | 資深行銷專員　李雯婷 Sandra Lee, Senior Marketing Specialist | 行銷專員　林婉怡 Doris Lin, Marketing Specialist | 社長　王嘉麟 George Wang, President | 總經理　吳濱伶 Stevie Wu, Deputy Managing Director | 首席執行長　何飛鵬 Fei-Peng Ho, CEO

出版　城邦文化事業股份有限公司　Published by Cite Publishing Limited

發行　英屬蓋曼群島商家庭傳媒股份有限公司城邦分公司　Distributed by Home Media Group Limited Cite Branch

地址　104 臺北市民生東路二段 141 號 7 樓　7F No. 141 Sec. 2 Minsheng E. Rd. Taipei 104 Taiwan

電話　＋886（02）2518-1133　傳真　＋886（02）2500-1902

讀者服務傳真　（02）2517-0999．（02）2517-9666

城邦書店　104 臺北市民生東路二段 141 號 1 樓　　電話：(02) 2500-1919　營業時間：週一至週五 09：00-08：30

ISBN　978-986-306-139-7（平裝）

版次　2014 年 5 月初版

定價　新台幣 400 元；港幣 133 元

製版 / 印刷　凱林彩印股份有限公司　　　　　　　　著作權所有．翻印必究　Printed in Taiwan